DRAWING
COMPLETE QUESTION & ANSWER
HANDBOOK

國家圖書館出版品預行編目資料

素描的訣竅：學習素描面臨的問題與對策 / 特魯迪.弗蘭
德(Frudy Friend)著；陳柳譯. -- 初版. -- 新北市：新一
代圖書, 2016.10
　　面；　公分
譯自：Drawing complete question & answer handbook
ISBN 978-986-6142-74-1(平裝)

1.素描 2.繪畫技法

947.16　　　　　　　　　　　　　　　105016341

素描的訣竅
DRAWING COMPLETE QUESTION & ANSWER HANDBOOK

作　　　者：特魯迪·弗蘭德（Frudy Friend）

譯　　　者：陳柳

校　　　審：劉杰

發 行 人：顏士傑

編輯顧問：林行健

資深顧問：陳寬祐

資深顧問：朱炳樹

出 版 者：新一代圖書有限公司

　　　　　　新北市中和區中正路908號B1

　　　　　　電話：(02)2226-3121

　　　　　　傳真：(02)2226-3123

經 銷 商：北星文化事業有限公司

　　　　　　新北市永和區中正路456號B1

　　　　　　電話：(02)2922-9000

　　　　　　傳真：(02)2922-9041

印　　　刷：五洲彩色製版印刷股份有限公司

郵政劃撥：50078231新一代圖書有限公司

定價：360元

◎ 本書如有裝訂錯誤破損缺頁請寄回退換 ◎

ISBN：978-986-6142-74-1

2016年10月初版一刷

素描 的訣竅

學習素描面臨的問題與對策

特魯迪‧弗蘭德 著 ◆ 陳柳 譯 ◆ 劉杰 校審

DRAWING
COMPLETE
QUESTION &
ANSWER
HANDBOOK

新一代圖書有限公司

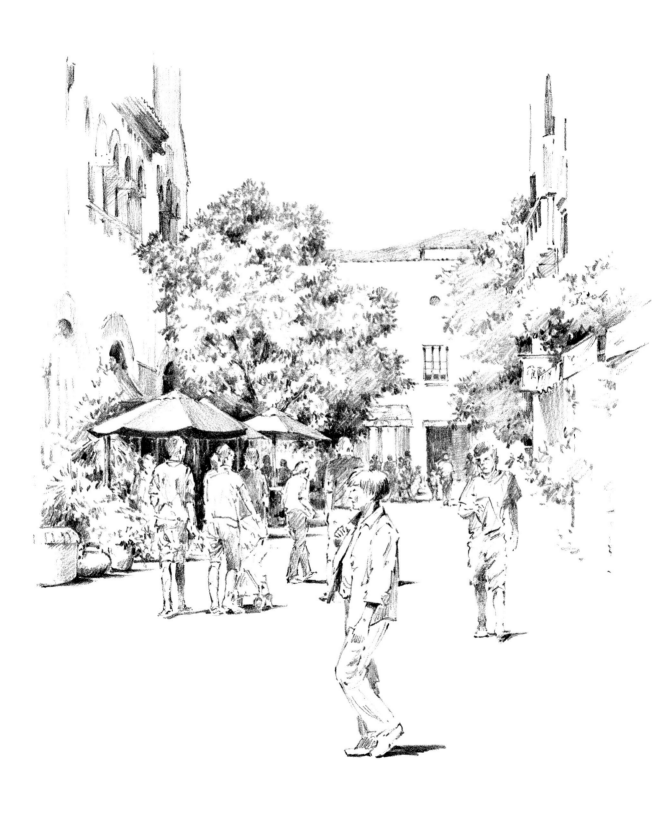

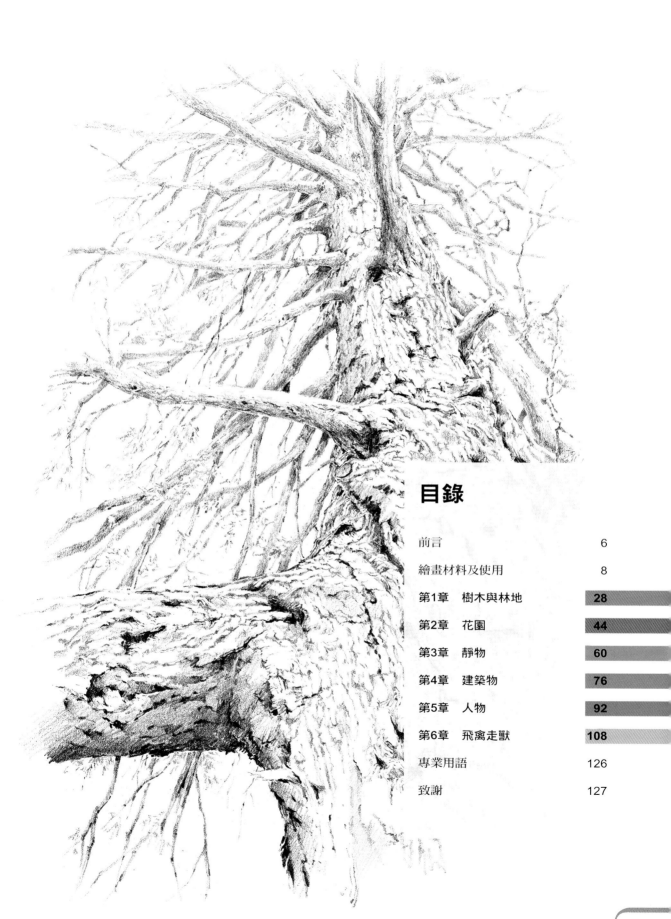

目錄

前言

本書將幫助你：
喜愛自己的藝術作品，
讓自己的藝術作品栩栩如生，
並以藝術家的視野從色彩、
質感、線條和形狀觀察世界。

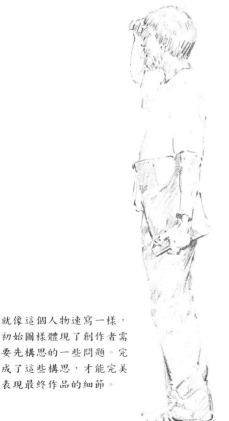

這個百合花練習使用平滑
的收放壓力筆觸繪製一參
見第18頁。

一直以來，在學習過程中，我們都是先提出問題，然後得到他人的答案，學習繪畫也可以採用相同的方法：向自己以及他人提問。本書旨在為最常見的繪畫方法與技法問題提出簡單實用的解決方法，它們是我們在學習繪畫和拓展繪畫技能時經常會遇到的問題。本書包含6個章節，主要介紹以下主題的繪畫方法：樹木與林地、花園、靜物、建築物、人物和飛禽走獸。書中主要介紹的是鉛筆繪畫，這是最適合作為美術創作的入門方法，可以幫助學習者掌握繪畫技巧（參見第125頁）以及各種繪畫材料的用法。單色畫需要考慮色調以及明暗對比的用法，這樣才能豐富作者的藝術表現力。在下面的章節中，我將用標題提出問題，然後附上答案，並且搭配插圖和技法建議，希望我選擇的問題能夠幫助學習者提昇自己的繪畫方法。

筆跡創作

表徵畫需要創作筆跡（單獨運用或組合運用），用於有效地反映創作者所選主題的描繪效果，學習者可以練習如第10~11頁所示的筆跡範例。

第18~21頁是基於8種簡單的鉛筆筆觸畫法，經過各種不同的組合就可以表現任意主題。

拓展觀察技能

為了使繪製的圖像可以識別，我們需要拓展觀察技能，方法是仔細觀察我們的主題，盡可能多嘗試瞭解這些主題，然後再開始試探性素描。如果希望能充分表現主題，那麼一定要繪製草圖。

這時就需要問自己：「我的表現有說服力嗎？」如果沒有，那麼：「為甚麼呢？」希望透過對本書相關主題的學習，讀者們能夠找到自己所需的答案。

就像這個人物速寫一樣，
初始圖樣體現了創作者需
要先構思的一些問題。完
成了這些構思，才能完美
表現最終作品的細節。

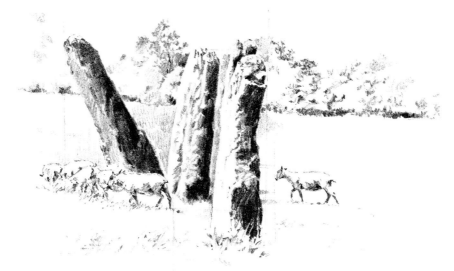

在這裡，我使用輔助線確定石頭位置，確立它們之間的恰當比例，以及它們與相關「虛空間」的關係，添加羊群的目的是為了增強構圖效果。

準確到位

使用垂直和水平輔助線建立自己的網格，同時根據參考資料和第一份草圖（參見第58頁）進行繪製，而不是死板的依賴格線，這樣才能正確排列相對的形狀。

這些輔助線不需要太長，能有效連接各點即可，這樣可以避免混淆。我將介紹如何尋找適當的「V」形狀，然後以它們為基準（並且透過它們）展開繪圖。

繪畫構圖

圖畫視角的控制非常重要，它可以引導觀察者看圖的視線，這可以透過多種方式實現，包括構圖形式的考慮，具體參見第38~39頁和第44~45頁。

石頭、紋理和形狀的透視（參見第56~57頁）和對比都需要考慮，本書將涵蓋所有這些方面的內容。

提問

如果覺得一幅圖畫缺少意境或主題，那麼就要問自己：「為甚麼？」究其原因，可能是因為沒有表現好明暗色調，沒有使暗面與亮面（未上明暗的部分）區域形成適當的對比。

您可能會覺得繪畫的透視角度不正確，如果是這樣，則可以透過不同的方式分析這個問題，如在物體之間繪製虛空間來調整它們的位置。通常向自己提出這些問題，透過簡單的邏輯可能馬上就可以得到答案。

在繪畫時，只需著眼於簡單的色調形狀。在處理構圖中的各個形狀時，要把主題忘掉（參見第88頁）。

忘記主題

草圖是開始繪畫的好方法，這時就可以提出一些問題，例如：「哪些元素應該與特定部分位於同一層？」然後，您可以根據「V」形狀（參見第58頁）繪製一些輔助線，從而解答這個問題，然後透過這種方法構建繪畫的基礎。

一開始最好先試著忘記自己繪製主題的特殊性，然後專注於形狀及其相互關係。在完成草圖之後，就可以在畫紙上「畫出」基本線條，然後開始創作最終的作品。

特魯迪·弗蘭德（Trudy Friend）

問： 哪些石墨材料製品可用於繪畫？

答： 下面我將以德爾文（Derwent,英國美術用品品牌）的產品來示範説明。

重點提示：透過練習繪製各種筆觸，可以瞭解鉛筆類型。使用不同的畫法在不同紙張表面上運用不同的力道表現。

石墨材料

1・畫圖鉛筆

這是種適合繪畫的鉛筆，用途十分廣泛，一共有20個等級：從很軟很容易混合的9B（可用於畫出具有強烈對比的線條和顏色，從而形成生動有趣的速寫畫）到很硬的9H，硬度較高的鉛筆可以畫出精細的線條畫和柔軟微妙的效果。

2・炭精筆

這是純藝術創作等級的石墨製造而成，乾濕兩用，德爾文炭精筆以硬度區分有4種：HB、2B、4B和I8B。

3・天然石墨塊

這種材料包括軟、中和硬3個級別，而且它們的用法非常靈活。石墨塊具有交替出現的寬邊和尖角，可用於創作自由且富有表現力的素描，寬邊可以畫出生動的紋理效果。

4・水溶性素描鉛筆

水溶性素描鉛筆為水溶性石墨筆芯，可以迅速融於水，也能輕易加深色調、畫線條和塗刷，是速寫的理想選擇。水溶性鉛筆有3種硬度：HB、4B和I8B。

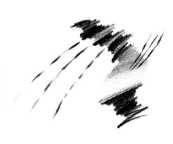

問： 您可以舉例說明使用這些不同材料畫出的筆跡嗎？

答： 在開始繪畫之前，最好先在素描本上嘗試使用各種石墨材料繪製線條和色調，並且組成抽象筆跡，下列範例是在溫莎牛頓（Winsor & Newton，英國美術用品品牌）素描紙上繪製的各式筆跡。

使用石墨材料創作筆跡

下面的筆跡示範使用不同硬度和類型的石墨材料所畫出的不同效果。

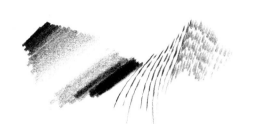

德爾文鉛筆：9B

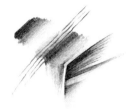

德爾文鉛筆：H

炭精筆：8B

炭精筆：2B

天然石墨塊：軟

天然石墨塊：中

水溶性素描鉛筆：8B，大量水洗

水溶性素描鉛筆：4B，適量水洗

鉛筆筆觸動作

　　有了這麼多的石墨材料產品（石墨塊、炭精筆和各種硬度的鉛筆），創作筆跡就成了一種自由的體驗。練習下面的範例，可以掌握到一些描繪圖像的方法。

1・色調塊　　　　　　　　　　　　　　　　　點　　　　　　　　　短線

9B 鉛筆　　　　　　　　　　　頓或壓　　　　　　　方向線　　　　　　不同壓力的線

2・各種方向的交叉「之」字形線

輕壓　　　　　　　　　　　　　用力壓　　　　　　　　　連續不同壓力的曲線

3・

密集點：點畫法　　　　密集短線　　　　組合密集的短線和點　　　組合「之」字形動作、點和短線

4‧運用鉛筆芯的硬邊畫出的漸層色調　　運用鉛筆芯畫出的　　運用「之」字形　　平行繪製的線條
　　　　　　　　　　　　　　　　　　　柔和色調　　　　　動作繪製的線條

5‧隨意方式，筆觸垂直，畫出接近　　第一層打底　　第二層色調堆疊　　運用輕重壓力線條畫出
　　的明暗色調（允許線條重疊）　　　　　　　　　　　　　　　　　　有生命力的線條

6‧運用平滑流動線條創作流線的筆跡　　　　　運用壓力不一的筆觸創作條紋效果
　　　　　　　　　　　　　　　　　　　　　　（可用於描繪各種主題）

問： 繪製圖像時需要掌握哪些筆跡的畫法？

答： 首先練習線條和色調，下面提供了一些繪製各種鉛筆效果的方法。

線條

3 種主要的繪畫線條：

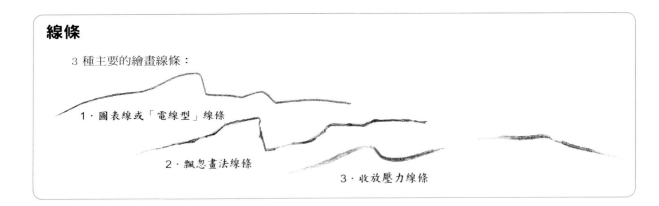

1．圖表線或「電線型」線條

2．飄忽畫法線條

3．收放壓力線條

色調

　　繪製色調首先用力壓緊鉛筆並在紙上移動（a），在紙上移動時，減輕鉛筆壓力，逐漸轉化為較淡色調（b）。

（a）用力壓緊鉛筆，在紙上畫出暗色調

（b）逐漸轉化為較淡色調

技法：線條與色調

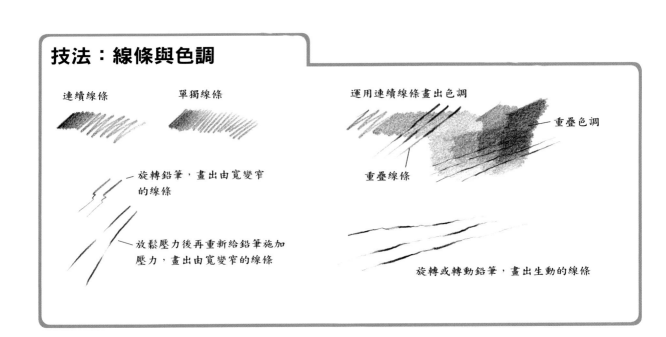

連續線條

單獨線條

運用連續線條畫出色調

重疊色調

旋轉鉛筆，畫出由寬變窄的線條

重疊線條

放鬆壓力後再重新給鉛筆施加壓力，畫出由寬變窄的線條

旋轉或轉動鉛筆，畫出生動的線條

帶狀漸層色調

　　色調漸層是很有用的練習方式，可以運用鉛筆創作出漸層的明暗色調，也可以幫助理解實現預期色調所需要的各種筆觸壓力。

創作色調漸層

　　首先用力壓緊鉛筆，上下繪製筆觸

保持筆觸相互平行，且在形成連續色調區時保持接觸或重疊；變換落筆方向，形成色調漸層

創作掃掠式筆觸

　　運用鉛筆的寬邊，就可以形成掃掠式筆觸。它們特別適用於繪製衣物皺褶的陰影。

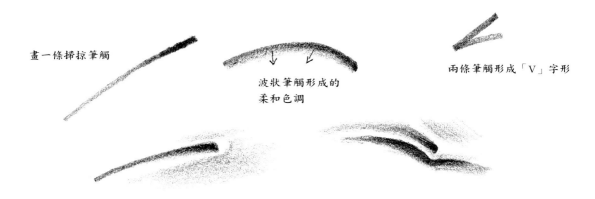

畫一條掃掠筆觸

波狀筆觸形成的柔和色調

兩條筆觸形成「V」字形

運用掃掠式筆觸，練習衣物皺褶的畫法

　　練習下面的圖形，提升衣物繪畫的表現手法。

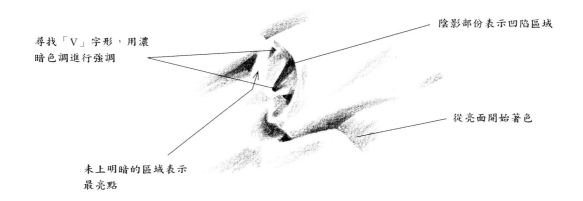

尋找「V」字形，用濃暗色調進行強調

陰影部份表示凹陷區域

從亮面開始著色

未上明暗的區域表示最亮點

問： 一般需要練習的鉛筆筆觸動作有哪些？它們又是如何操作？

答： 下面的鉛筆筆觸動作都是使用軟性繪圖筆繪製（參見第29頁介紹的標準硬度級別）。

1．收放壓力筆觸

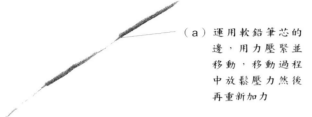

（a）運用軟鉛筆芯的邊，用力壓緊並移動，移動過程中放鬆壓力然後再重新加力

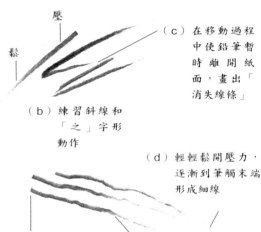

壓
鬆

（c）在移動過程中使鉛筆暫時離開紙面，畫出「消失線條」

（b）練習斜線和「之」字形動作

（d）輕輕鬆開壓力，逐漸到筆觸末端形成細線

2．無規則壓力筆觸

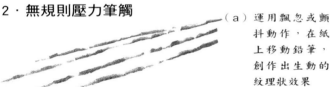

（a）運用飄忽或顫抖動作，在紙上移動鉛筆，創作出生動的紋理狀效果

（b）開始時用力繪製

（c）轉動鉛筆，形成生動的線條

3．「之」字形動作

（a）以穩定均勻的壓力移動筆觸，完成「之」字形動作

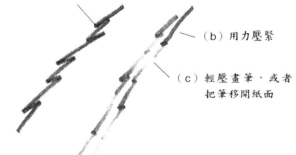

（b）用力壓緊

（c）輕壓畫筆，或者把筆移開紙面

4．擦寫

傾斜筆觸任意方向擦過紙面，可以透過堆疊方式來增加密度

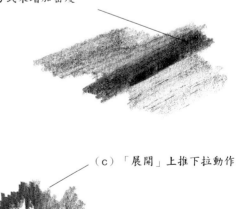

5．頓、推和拉動作

（c）「展開」上推下拉動作

（a）從此處開始先向上推

（d）不停變換筆觸對紙張產生不同的壓力

（b）再向下拉

重點提示：在鉛筆芯上削出角面，交替運用角面與細邊。

6・精細的筆跡

用鉛筆的最尖端，畫出精細的線條、「之」字線、點等。

7・扇形筆觸動作

組合運用不同壓力的短（密集）「扇形」筆觸動作，同時保留空白紙面形成「虛空間」。

8・建立發亮的形態

（a）先從要描繪的發亮圖像開始向遠處移動，再不規則動作移回到發亮形態的邊界

（b）這樣就在發亮形態的後面形成暗色背景

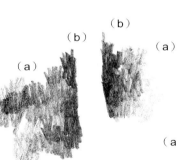

9・掃掠式筆觸

（a）先向下移動，再快速上提筆觸，重疊連續動作

（b）將這些動作所形成的筆觸集合在一起（不同的方向），形成各種生動的形狀

10・波浪狀筆觸

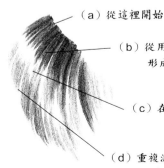

（a）從這裡開始

（b）從用力壓緊到「輕輕鬆開」，形成短波狀筆觸

（c）在紙上留下一塊空白區域

（d）重複波狀動作，然後將筆觸從紙面鬆開

11・多樣化

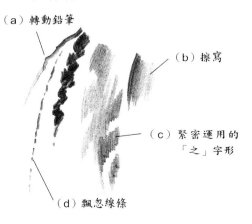

（a）轉動鉛筆

（b）擦寫

（c）緊密運用的「之」字形

（d）飄忽線條

問： 如何使用類似筆觸動作創作兩個完全不同的主題？

答： 這隻小雞的雞冠與下一頁的生銹鐵鏈運用了類似的處理手法，這兩個主題都運用擦寫畫法（參見第19頁）及運用生動（飄忽壓力）的邊線來定義形狀，也給這兩個練習增加了生動性。

小雞練習

壓力筆觸、堆疊： 變化鉛筆尖壓力，定義形態的邊界

材料
- 德爾文繪圖鉛筆：6B
- 影印紙

襯托： 運用尖銳筆尖，在亮面區域的後方插上暗色調

點畫法： 在紙上移動筆尖，快速上下點畫。控制點的稀疏距離，形成明暗色紋理

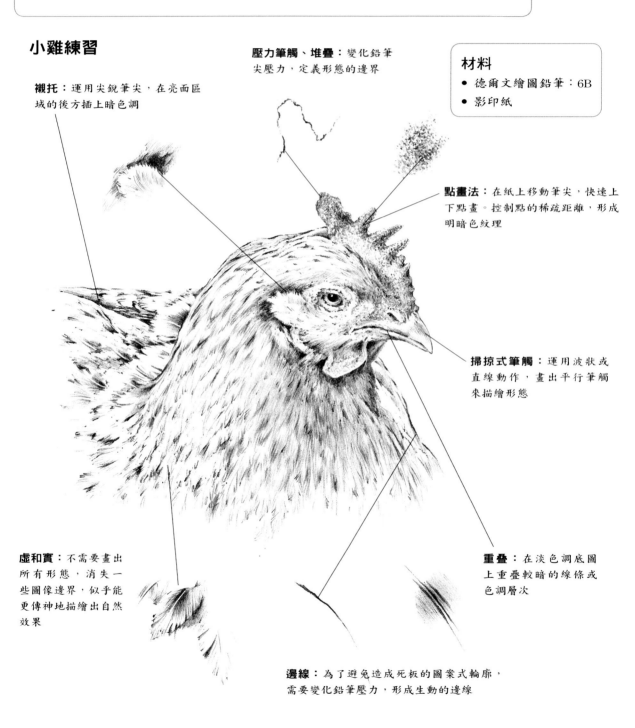

掃掠式筆觸： 運用波狀或直線動作，畫出平行筆觸來描繪形態

虛和實： 不需要畫出所有形態，消失一些圖像邊界，似乎能更傳神地描繪出自然效果

重疊： 在淡色調底圖上重疊較暗的線條或色調層次

邊線： 為了避免造成死板的圖案式輪廓，需要變化鉛筆壓力，形成生動的邊線

鐵鏈練習

色調形狀： 先畫出這些形狀，然後再重疊陰影形狀和線條

負面形狀： 石塊和鵝卵石之間的暗（陰影凹陷）形狀從窄（不同壓力）的形狀變化到精細的收放壓力線條

波狀紋理： 變化方向的「外推密集」短筆觸動作類似於前面的母雞雞冠點畫法，形成描繪形態的紋理狀色調

毛邊： 小點和短線筆觸，類似前面小雞練習中運用的自由邊線，可以表現出紋理形態的毛邊

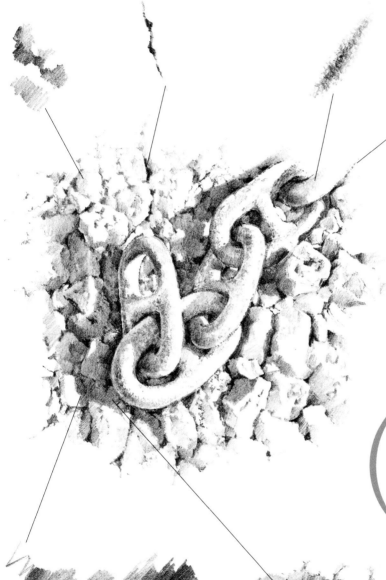

重點提示： 在初次選擇主題時，一定要仔細研究各個區域，確定能以各種筆觸表現各個部份。

反差： 理解明暗色調，以及在最亮處加上暗調子表現出強烈的對比效果

線條與色調： 投影區域可以使用線條和色調交替運用，可以用線條重疊色塊，也可以用色塊重疊線條

8種基本筆觸

透過分析自己創作時使用的筆觸，我總結了8種基本筆觸畫法，可以透過不同方式來表現所有主題和紋理創作，並且全部採用鉛筆、墨水和水性材料。

1·如何運用收放壓力筆觸

如果使用軟鉛筆，那麼很容易表現筆觸的寬度，在移動鉛筆時施以一定的壓力，再慢慢從紙張提起鉛筆，逐漸在筆觸末端形成細線。

收放壓力筆觸

這個動作透過使用軟鉛筆並且平穩用筆，可以創作出生動的流體形狀，形成瞬間的水漣漪效果。此外，細長筆畫也適用於描寫成片植物。

飄忽壓力筆觸

這種筆觸與前面的收放壓力筆觸非常類似，但不同的是它對鉛筆施加飄忽或不均勻的壓力。飄忽的鉛筆筆觸適用於創作各種表面紋理，這裡示範的是岩石和石塊表面。

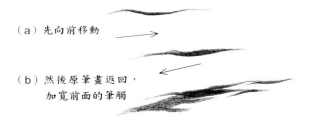

（a）先向前移動

（b）然後原筆畫返回，加寬前面的筆觸

（c）來回移動，不斷重疊和加深特定的區域，進而完美表現水的漣漪效果

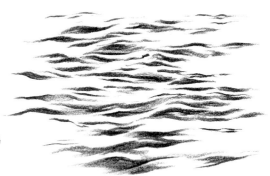

2·創作漣漪效果

在完成筆觸之後轉動鉛筆，逐漸在末端收細，同時運用多次收放壓力筆觸形成漣漪效果。

如何運用飄忽壓力筆觸

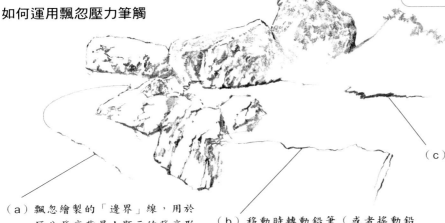

（a）飄忽繪製的「邊界」線，用於區分發亮背景上顯示的發亮形態，可以避免出現生硬的輪廓

（b）移動時轉動鉛筆（或者搖動鉛筆），就能夠形成一條生動的線條，描繪出細長的凹陷陰影形狀

（c）運用鉛筆的不規則「之」字形動作，就能立即建立物體在地面上的陰影形狀

（d）運用鉛筆芯的寬邊，不同方向畫「之」字形狀，建立各種紋理效果

3 · 擦寫畫法

　　擦寫畫法需要運用鉛筆芯削好的邊，寬筆觸從不同方向擦寫不同明暗值的各個形態區域，從而組合產生與白紙形成明顯反差的生動效果。這種筆觸產生的平滑色調可以表現平整的或波狀表面，這些筆觸可以由形成各種明暗色塊的融合平行線條或交叉畫法所構成。

如何運用擦寫畫法

暗調子和清楚的邊界

擴散的淡色

強烈反差

重點提示：為了創作立體效果，要重疊較暗色調（加大鉛筆壓力），逐層加強密度，同時減少落筆區域

留白區域、淡色調和較暗色調形成對比

材料
- 德爾文畫圖鉛筆：5B
- 影印紙

4 · 頓、推和拉畫法

　　組合運用推和拉動作，最適合用於描繪大片樹葉。

材料
- 酷喜樂畫圖鉛筆：8B（可以畫出大面積筆觸的軟鉛筆）
- 影印紙

如何運用頓、推和拉畫法

大片樹葉

運用短促的上推下拉動作，形成密集筆觸

樹葉效果的理想畫法

布滿石頭的地面

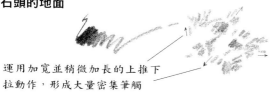

運用加寬並稍微加長的上推下拉動作，形成大量密集筆觸

保留更多的留白區域，可以表現佈滿石頭的地面

平整表面

運用大量的垂直上推和下拉動作

這些筆觸動作能夠快速表現平整表面的色調紋理

5 · 「腳尖」畫法

　　為了描繪精細效果，必須削尖鉛筆的最尖端，然後垂直下筆，再運用任意筆觸動作。

材料
● 德爾文畫圖鉛筆：B
● 影印紙

如何運用「腳尖」畫法

繪製運用飄忽的紋理線條，表現小狗鼻子紋理凹陷位置的陰影

繪製飄忽線條，製造紋理

在空白區域中運用細小筆觸空疊色調，加深暗色區域

運用精細快速的波狀下拉筆觸，表現鬃毛之間的凹陷形狀陰影

運用飄忽畫法，定義鼻子的原始邊界，避免使用生硬的電線型輪廓

運用下拉筆觸，在暗色前形成明亮毛髮

6 · 交叉動作

　　交叉畫法適合快速製造雜亂棱角的效果，如稻草、乾草等。

材料
● 輝柏畫圖鉛筆：8B
● 影印紙

如何運用交叉動作

箭頭表示相互交叉強烈方向型筆觸

這些是「之」字形筆觸

先畫底圖，確定色調的組成部分

重疊深色區域，突顯雜亂棱角草堆的凹陷部分

在底圖上繪製線條和色塊，確定具體的內容

7 ·「清楚界邊」原則

在確定比背景區域色調更亮的形態邊界時，一定要避免與背景色調重疊，「清楚界邊」就是實現這種效果的有效方法，如果要在發亮形態上建立背景，最適合使用這個方法。

> **材料**
> - 德爾文畫圖鉛筆：4B
> - 影印紙

如何運用「清楚界邊」原則

（c）如果需要畫出「邊界」線作為明暗分界，那麼盡量將線條包含到色調中，以避免出現輪廓

（b）在清晰地表現圖像的亮面時，轉移到暗色的反面形狀（或者逐漸減弱），表示所形成的是一個擴散的色調背景

（a）慢慢移動鉛筆芯的刻邊，形成色調，再向側邊移動，到達發亮圖像的邊界

> 重點提示：如果使用軟性鉛筆，一定要在繪製過程中不停地轉動鉛筆，而且要經常削尖筆芯。

8 ·「勾彈」畫法

這是非常有用的筆觸，可用於在頭髮、繩索、花瓣等上形成的高亮部分，也可以快速描繪草地效果。

如何運用勾彈畫法

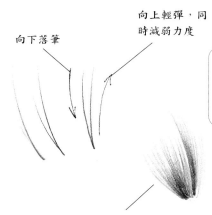

向下落筆

向上輕彈，同時減弱力度

> **材料**
> - 德爾文畫圖鉛筆：B
> - 影印紙

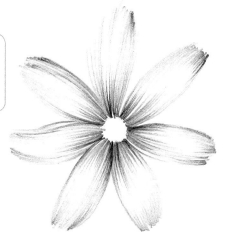

手的一側貼住紙面，只移動握筆的手指。這個動作首先向下落筆，到達筆觸底部時快速向上彈起，並在筆尖離開紙面時逐漸減弱

重複動作形成一塊波狀色調區域，這個畫法可用於表現各種紋理，包括頭髮、草地和花瓣效果

其他繪畫材料

由於本書主要是在介紹鉛筆素描，所以我將不再介紹彩色鉛筆，但是第18~21頁所介紹適用鉛筆畫法的筆觸完全適用於所有乾性和水溶性材料。然而，德爾文也有一些彩色繪圖鉛筆（如本頁所示）和Graphitint彩色鉛筆（這是一種顏色豐富的水溶性色鉛筆，參見第123頁），您可能會有興趣用這些材料練習自己的繪畫技法。

德爾文色鉛筆

這些彩色鉛筆最適合繪製生活和自然習作，在這裡示範一些可用的色相，重現第18~21頁的8種基本筆觸動作。接下來我還會對現有的鉛筆習作進行部分著色，示範如何透過重疊這些鉛筆的色彩將單色畫轉變為彩色。

運用精細色相畫出的8種基本筆觸

1．墨水藍—收放壓力筆觸

2．巧克力色—飄忽鉛筆筆觸

3．土暖色—混合擦寫筆觸

4．橄欖綠—頓、推和拉筆觸

5．褐紅色—「腳尖」畫法，描繪巧妙的插入和紋理筆觸

6．岩石綠—交叉筆觸

7．深褐紅—「清楚界邊」原則，形成亮色、形態向前的突出效果

8．鮮紅色—勾彈動作，描繪草地和頭髮

為鉛筆畫著色

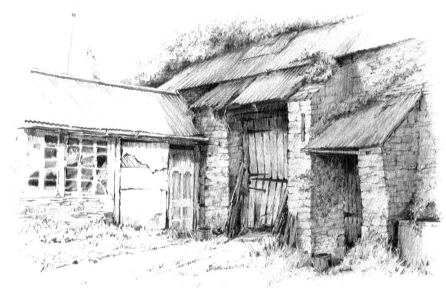

材料

- 德爾文畫圖鉛筆：4B（原畫）
- 德爾文色鉛筆（著色）
- 優質紙板

這些軟性繪圖筆有特殊的乳脂狀紋理，使用的顏色包括綠色、藍色和灰色

這些顏色極似天鵝絨般滑順，這表示可以在各種顏色的基礎上形成漂亮的混合色。它們可以在繪製鉛筆畫時混合使用，混合形成精細的色相和色調

炭筆

炭筆是最早使用的繪圖材料，而且現在仍然是用途廣泛且流行的繪圖工具。

使用彩色壓縮炭筆

德爾文壓縮炭筆有3個等級：H（硬）、M（普通）和IS（軟），可以畫出各種色調

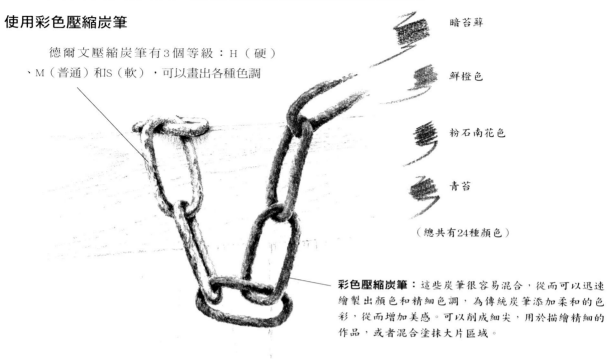

暗苔蘚

鮮橙色

粉石南花色

青苔

（總共有24種顏色）

彩色壓縮炭筆：這些炭筆很容易混合，從而可以迅速繪製出顏色和精細色調，為傳統炭筆添加柔和的色彩，從而增加美感。可以削成細尖，用於描繪精細的作品，或者混合塗抹大片區域。

炭筆的形態

壓縮炭筆是改良過的純木炭圓塊，彩色壓縮炭筆和壓縮炭筆都包括3種等級：H（硬）、M（普通）和IS（軟）。

1．炭筆

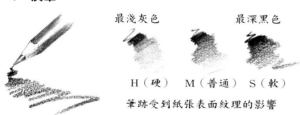

最淺灰色　　　　最深黑色

H（硬）　M（普通）　S（軟）

筆跡受到紙張表面紋理的影響

2．壓縮炭筆

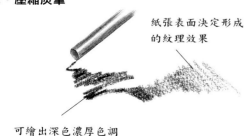

紙張表面決定形成的紋理效果

可繪出深色濃厚色調

炭筆寫生練習：小狗

這些矮腿獵犬的隨意練習展示了運用炭筆實現的效果。

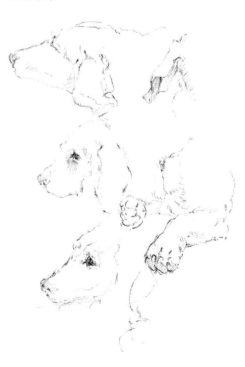

問： 如何以一個物體作為對象進行室內寫生，並幫助我清楚分辨與戶外寫生的不同？

答： 室內物體的繪畫技法與戶外主題的繪畫技法接近，例如第64~65頁的杯形蛋糕範例可以幫助您理解建築物波浪狀鐵板的畫法，蔬菜（如下面的歐洲蘿蔔）的畫法就是很好的樹根及類似形態的參考畫法。

室內歐洲蘿蔔練習

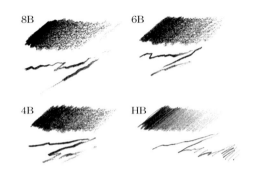

8B　6B

4B　HB

在選擇畫筆之前，要在紙面上測試筆的硬度等級

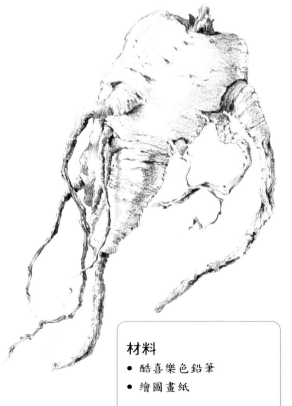

技法

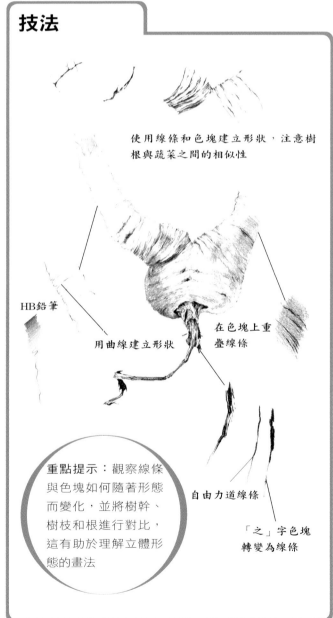

使用線條和色塊建立形狀，注意樹根與蔬菜之間的相似性

HB鉛筆

用曲線建立形狀

在色塊上重疊線條

重點提示：觀察線條與色塊如何隨著形態而變化，並將樹幹、樹枝和根進行對比，這有助於理解立體形態的畫法

自由力道線條

「之」字色塊轉變為線條

材料
- 酷喜樂色鉛筆
- 繪圖畫紙

戶外樹木練習

材料
- 德爾文畫圖鉛筆
- 影印紙

由粗樹皮、藤葉和嫩枝構成的「密集」區域與前面相對平滑的樹幹紋理形成對比

運用快速的斜向筆觸在背景區域繪製更濃的色調,使其在遠處也能看得見

交錯—暗背景之前的亮造形和較亮調子之前的暗調子

我放大了樹根區域的素描(與練習的其他部分相關),目的是強調這個練習與前面歐洲蘿蔔練習的相似性

問： 準確到位的輔助線方法是否可用於描繪其他不同的主題？您能舉例示範一個簡單物體的透視線用法嗎？

答： 以網格形式表示的輔助線可以將各個組成部分關聯在一起，從而幫助實現任意主題的準確繪製。

小狗練習

在觀察階段使用輔助線和「虛空間」，其目的是在進入精確練習之前進行必要的調整。

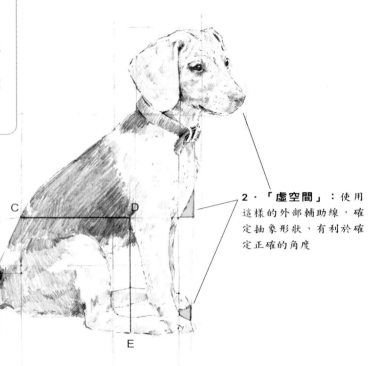

1 · **距離：** 注意，A到B、C到D和D到E的距離都相同

2 · **「虛空間」：** 使用這樣的外部輔助線，確定抽象形狀，有利於確定正確的角度

馬匹與馬車練習

將前面簡單的小狗側面圖與下面複雜的馬匹與馬車圖進行對比。

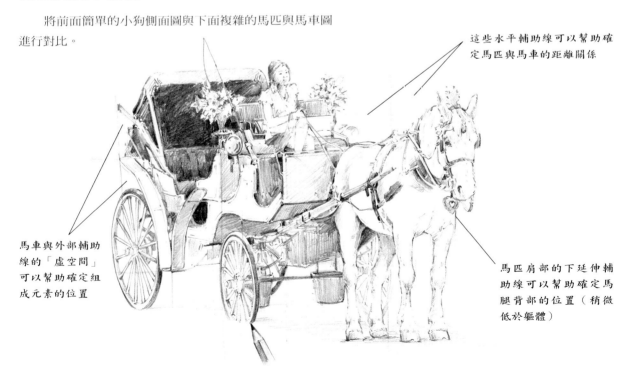

這些水平輔助線可以幫助確定馬匹與馬車的距離關係

馬車與外部輔助線的「虛空間」可以幫助確定組成元素的位置

馬匹肩部的下延伸輔助線可以幫助確定馬腿背部的位置（稍微低於軀體）

房子練習

　　這是第82頁介紹的草圖練習之一，可以示範如何使用輔助線來描繪建築物表現的關係。

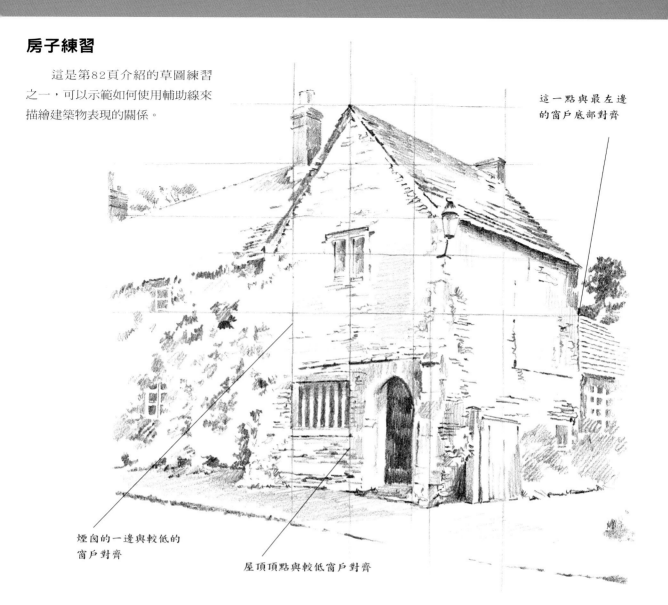

這一點與最左邊的窗戶底部對齊

煙囪的一邊與較低的窗戶對齊

屋頂頂點與較低窗戶對齊

打開的書本：透視畫法示範

　　一個簡單的物體（如打開的書本）需要考慮的透視畫法與建築物等其他主題相同。

透視線

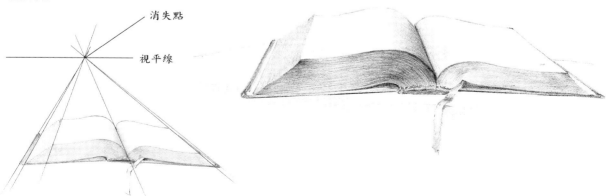

消失點

視平線

攀藤蔓的樹幹

問：如何使用各種硬度的鉛筆描繪栩栩如生的樹幹？

答：這個樹木的繪畫練習分成12個部分，分別示範了如何在普通影印紙上使用不同類型的德爾文畫圖素描鉛筆。

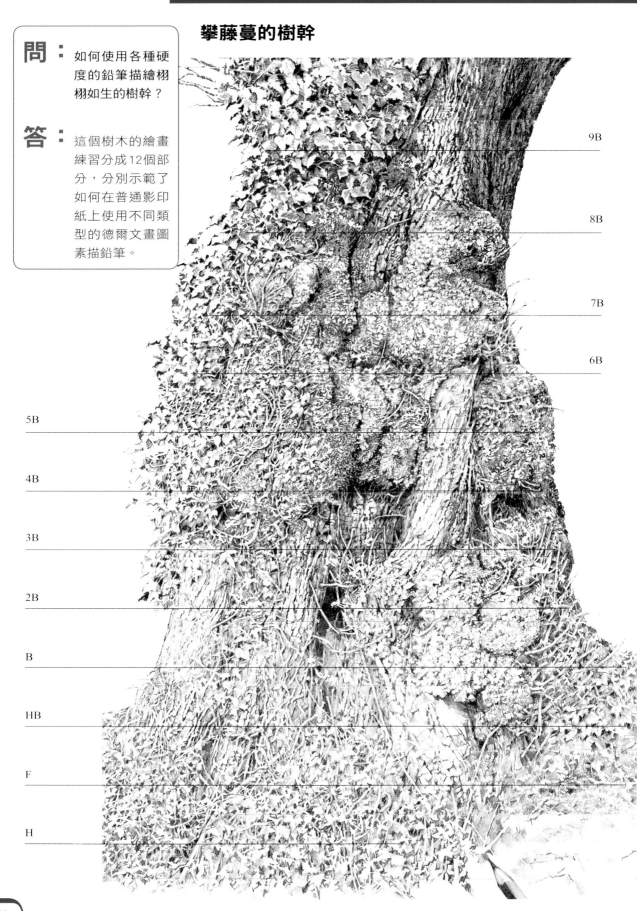

練習各種硬度的鉛筆

　　這裡示範了這個範圍內的4種硬度的鉛筆，有助於理解如何選擇鉛筆進行不同的類型繪畫。

9B（非常軟）

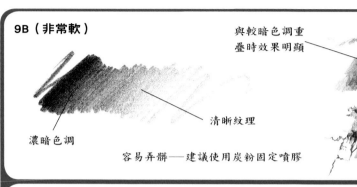

與較暗色調重疊時效果明顯

清晰紋理

濃暗色調

容易弄髒——建議使用炭粉固定噴膠

可以表現濃暗效果，透過強烈反差產生意境

用力壓緊鉛筆，同時轉動鉛筆，可以實現生動的效果。運用鉛筆飄忽動作，可以描繪樹皮紋理上的陰影線

5B（軟）

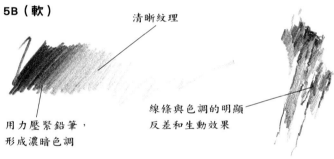

清晰紋理

用力壓緊鉛筆，形成濃暗色調

線條與色調的明顯反差和生動效果

使用這種硬度的鉛筆可以畫出濃細線，而且不會出現較軟硬度鉛筆（如9B）那種髒污的情況

2B（中/軟）

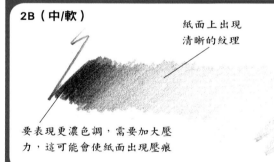

紙面上出現清晰的紋理

要表現更濃色調，需要加大壓力，這可能會使紙面出現壓痕

用力壓緊鉛筆繪製筆觸時，可以形成明顯的反差效果

這種硬度的鉛筆非常適合於素描繪畫，因為它不像較軟鉛筆那樣容易弄髒畫面

HB（中/硬）

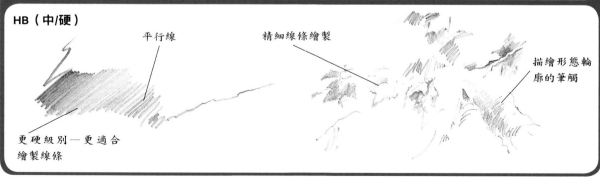

平行線

精細線條繪製

描繪形態輪廓的筆觸

更硬級別—更適合繪製線條

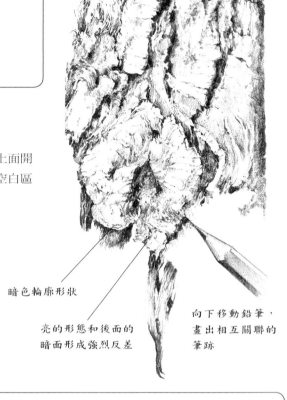

問：如何畫出樹皮紋理效果和嫩枝細節？

答：請練習下面的線條和色調。

樹皮紋理練習

找一小塊樹皮，練習繪製不同色調的線條和形狀。從上面開始向下畫，只畫出您看到的部分，並且一定要在紙上留下空白區域，用於表示最亮部分。

材料
● 德爾文畫圖鉛筆：4B
● 影印紙

從濃的色調慢慢收放壓力線條

暗色輪廓形狀

亮的形態和後面的暗面形成強烈反差

向下移動鉛筆，畫出相互關聯的筆跡

形成樹皮的線條與色調

首先，畫出大片的灰色調

接著在灰色調上面重疊較暗色塊

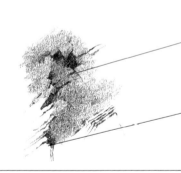

然後再重疊暗調子，並且加上一些生動線條

在邊界上加入一些區域，形成最暗面與最亮面的強烈反差

嫩枝細節練習

找一段有明顯破損區域的嫩枝，然後開始練習細節畫法。

材料
● 德爾文畫圖鉛筆：6B
● 影印紙

（a）點與短線畫法

根據物體形態畫出收放壓力線條

（b）

（b）

畫出與原始形狀直接相關的線條和色塊

練習定向畫法，嘗試這些區域的畫法──如旁邊（a）的範示

首先──畫出凹陷形狀陰暗色塊

箭頭表示鉛筆的方向

問： 如何運用鬆散的筆畫畫出大片樹葉的效果？

答： 使用8B或9B的軟鉛筆，然後透過本頁介紹的4個步驟瞭解這種繪畫技法。

1. 畫一個色塊

先畫一個色塊，然後在不同方向運用變化壓力畫出「之」字形線條

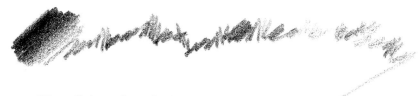

2. 運用「之」字形畫法

運用「之」字形筆畫表現短、密且零散的筆觸

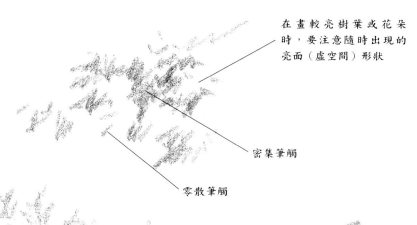

在畫較亮樹葉或花朵時，要注意隨時出現的亮面（虛空間）形狀

密集筆觸

零散筆觸

3. 形成結構

運用「清楚界邊」原則從細線條開始形成色調——然後用它們表現結構

考慮將這些色塊作為「陰影凹陷」區域的虛空間

完成這個區域之後，就可以在筆下形成漂亮的寬鑿形狀和整齊的交替窄邊

4. 建立大片樹葉

現在，您可以在亮調子區域加上較暗調子（形成葉子形狀）來處理明暗色調，進而建立大量樹葉的效果

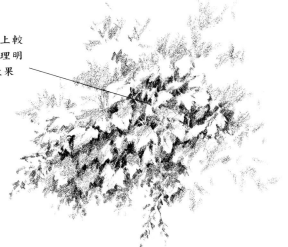

畫出精細結構線條效果和較大葉子形狀交替的效果

問： 如何在密集樹葉之中畫出細長發亮的嫩枝和分枝效果？

答： 在描繪色調密集筆觸的過程中，有時候會出現一些細條狀空白區域。要注意這些區域，同時透過這些區域反映發亮的嫩枝和分枝。

樹木練習

材料
- 輝柏畫圖鉛筆：6B
- 畫圖紙

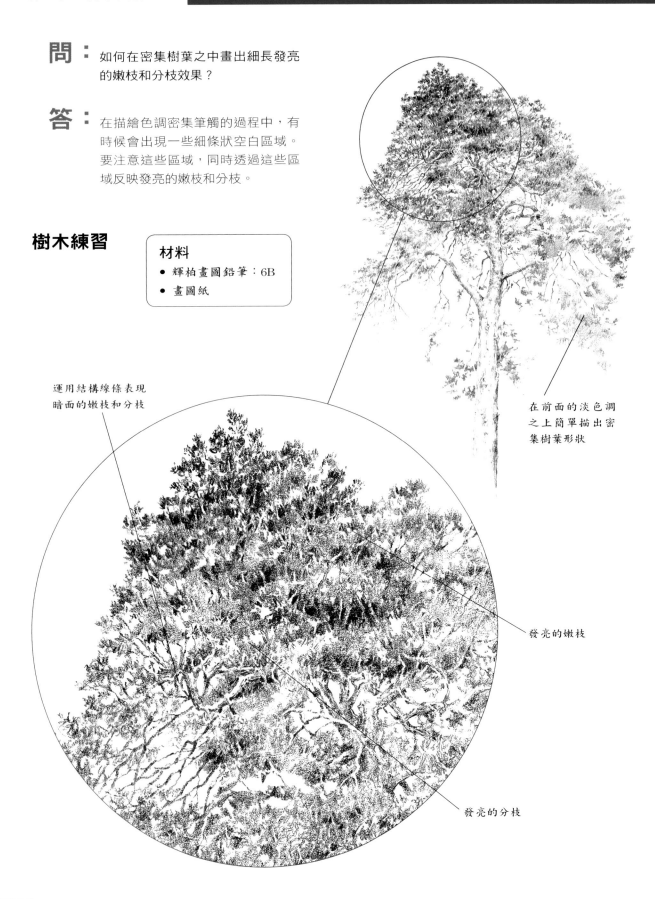

運用結構線條表現暗面的嫩枝和分枝

在前面的淡色調之上簡單描出密集樹葉形狀

發亮的嫩枝

發亮的分枝

技法：如何運用樹木畫法

1. 畫出大片樹葉

使用削尖鉛筆的筆尖，從頂部的輪廓形狀開始畫

筆觸動作圖示

運用在各個方向構成扇形動作的小「之」字形筆觸

保留空白紙的所有線條——它們將表示暗面樹葉之間的發亮嫩枝或分枝

運用連續「之」字形筆觸，向下畫出樹的形狀

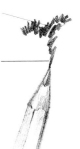

2. 注意虛空間

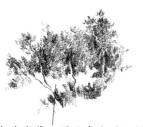

大片樹葉之間的虛空間必須保留（因為我們可以透過它們看到天空）——它們將接受橫穿的結構線條

快速鬆散用筆，會在紙上產生一些修長的空白帶狀區域

從發亮帶狀區域出發，運用「之」字形「清楚界邊」原則

增加一個暗色嫩枝或分枝作為延續部分，形成交錯效果

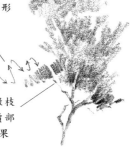

3. 繪製陰影和光線

在紙上緊緊按住軟鉛筆並運用飄忽動作，同時在移動時轉動鉛筆，就可以繪製出陰影面的起始部分

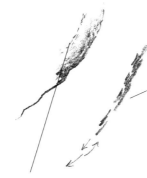

添加精細「邊界」線，完成分枝的繪製

用力壓緊鉛筆繪出「之」字形動作，形成短暫的紋理狀效果

飄忽繪製細線，確定分枝的亮面

4. 運用組合筆觸

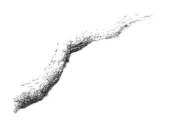

運用「之」字形畫法橫穿到亮面，一邊移動一邊收起壓力

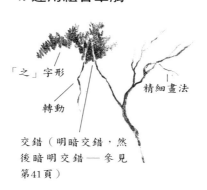

「之」字形

轉動

精細畫法

交錯（明暗交錯，然後暗明交錯——參見第41頁）

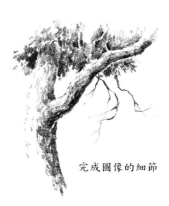

完成圖像的細節

問： 如何畫出完美的嫩枝和分枝？

答： 在運用飄忽動作時轉動鉛筆，從其他嫩枝和分枝出現的方向自動形成角度。

材料
- 硬鉛筆
- 優質紙板

樹木軀幹圖

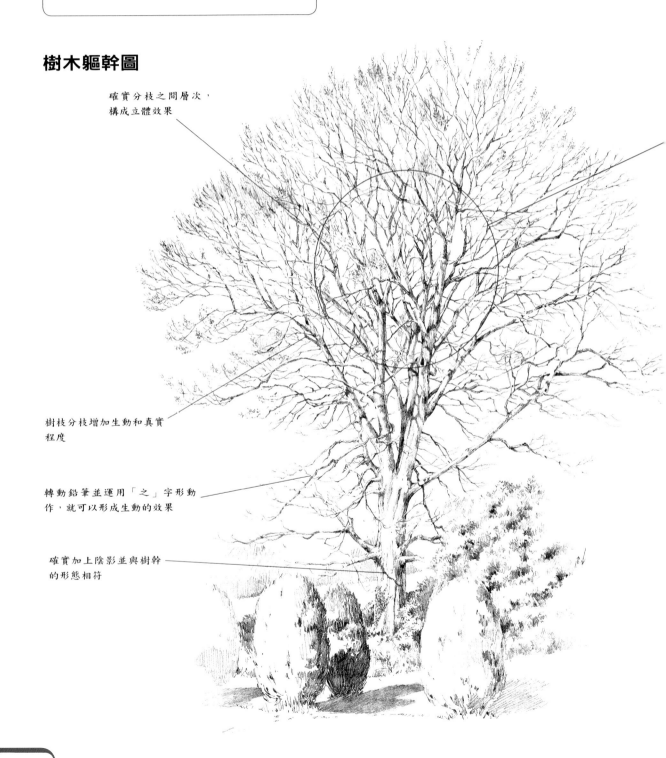

確實分枝之間層次，構成立體效果

樹枝分枝增加生動和真實程度

轉動鉛筆並運用「之」字形動作，就可以形成生動的效果

確實加上陰影並與樹幹的形態相符

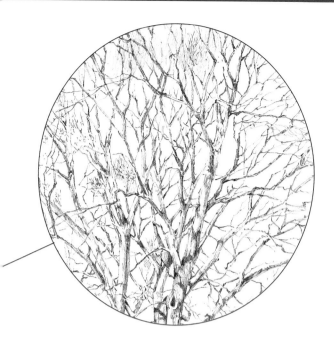

中心區域特寫

整體效果可能有些複雜，然而如果能確實將所有嫩枝和分枝各自的支撐結構完美地連接在一起，而且都有暗面表現，那麼就可以實現完美的軀幹。

一定要經過強烈反差來凸顯離您最近的結構，然後遠距離的結構必須精緻但反差宜小並淡化的表現。

技法：嫩枝與分枝

只需按照這些步驟，就可以畫出逼真的嫩枝和分枝形態。在開始之前，要確定與所使用紙張類型相對應的鉛筆類型，硬鉛筆的筆觸精細度優於軟鉛筆，但是使用軟鉛筆更容易畫出陰影效果。

材料
- 中/軟鉛筆
- 素描紙

如果向上用筆，則要一邊轉動鉛筆一邊緩慢提起筆觸，從而形成精細（逐漸變細）的尖端

強調細枝角度

這個筆觸從上面開始，以飄忽壓力向下移動

建立前後重疊的樹枝效果

運用飄忽壓力筆畫，上下（「之」字形）移動，建立自然紋理效果

重點提示：觀察鉛筆筆觸角度：這些位置可以繪畫其他嫩枝

> **問：** 如何繪製仰望嫩枝及分枝的排列效果？
>
> **答：** 尋找分枝之間的虛空間，並且使用較淡鉛筆描繪遠距離形態，表示凹陷效果，注意從這個角度觀察時所形成的樹皮紋理變形效果。

材料
- 軟鉛筆
- 白色畫紙

樹皮紋理練習

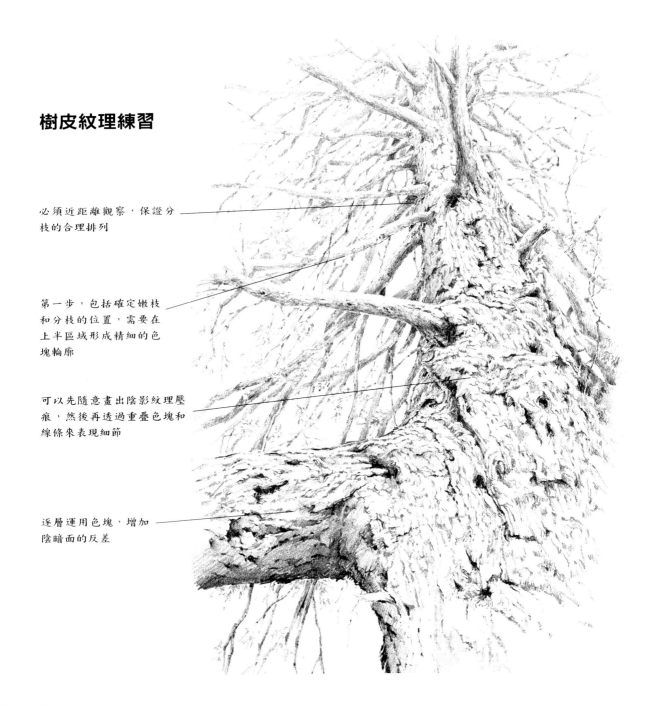

必須近距離觀察，保證分枝的合理排列

第一步，包括確定嫩枝和分枝的位置，需要在上半區域形成精細的色塊輪廓

可以先隨意畫出陰影紋理壓痕，然後再透過重疊色塊和線條來表現細節

逐層運用色塊，增加陰暗面的反差

技法：基本筆觸

下面是練習嫩枝和分枝及其對應畫法的關鍵筆觸。

1. 鬆散畫法

首先運用「之」字形動作畫出淡色調

在這個畫法中，鉛筆與紙張保持接觸，從而可以看出它們在此處的間隔較大

2. 上下擦寫動作

運用上下擦寫動作，形成輪廓形狀

細長分枝可以表現紋理狀形態，或者表示為不同的形狀和簡單的輪廓

運用上下變換壓力動作，在前面較亮的分枝之上繪製暗紋理形態

收放壓力線性筆跡

3. 色調的傾斜或波狀畫法

強烈反差可增加圖畫意境

轉動鉛筆形成精細的陰影線條

運用鉛筆芯的刻邊繪製初始的「之」字形線條

在鉛筆移動時轉動鉛筆，形成陰影線條紋理，增加筆觸的生動效果

斜的色調可以與色塊形狀重疊，從而表現出物體的陰影面

從「之」字形筆觸開始形成濃暗形狀

問： 在橢圓形樣式繪畫中，應該考慮構圖中的哪些重點？

答： 就像大多數樣式一樣，一定要將觀察者的視角引導至構圖上，在本範例中我使用了流線型筆觸將觀察者的視角引至一個有趣的虛空間上，它與樹木和牆壁的主題相關聯。

材料
- 軟鉛筆
- 白色畫紙

橢圓構圖：橫向樣式

在練習這個橢圓樣式時，我首先簡單畫出色塊形狀，然後再覆蓋細節。

「休息眼睛」的開放區域

繪製淺色塊的目的是確定各部分的位置

與實體相似的虛空間

要嘗試排列各個尺寸的虛空間

簡單色塊

從留白區域的帶狀區域開始運用「清楚界邊」原則增加明暗色調，表示暗面形態之前的明亮分枝

運用高反差調子（亮調子之上的暗調子），形成意境，將視角吸引到焦點和重要區域

生動的虛空間與樹木和牆壁的主題相關聯

在前景中繪製有趣元素，形成明顯對比的色塊形狀，將視角吸引到圖畫上

橢圓構圖：縱向樣式

在開始練習時，首先在畫面中的任意位置隨意繪製筆觸，然後再運用色塊和線性重疊增強細節。注意，一定要變換用筆方向。

材料
● 軟鉛筆
● 平整的白色圖畫紙

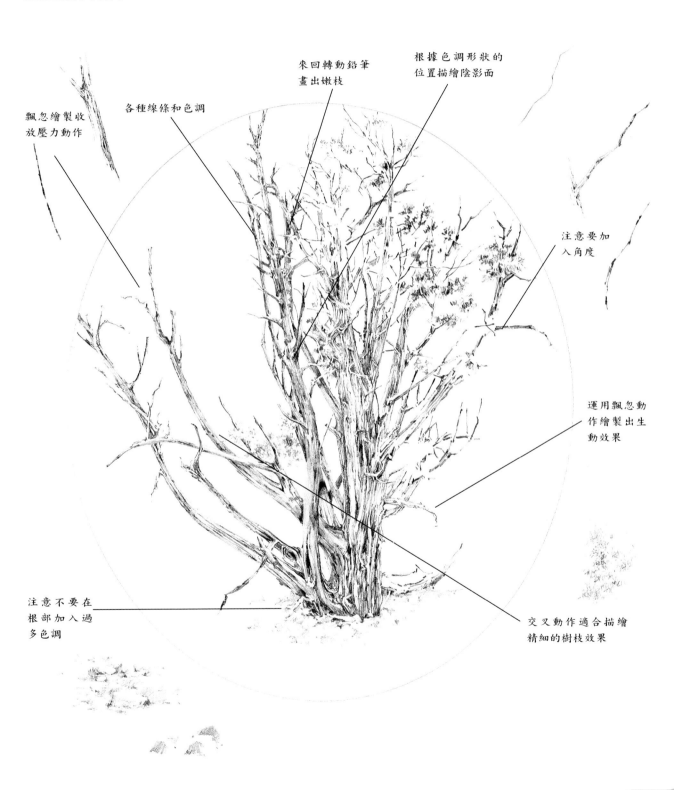

飄忽繪製收放壓力動作

各種線條和色調

來回轉動鉛筆畫出嫩枝

根據色調形狀的位置描繪陰影面

注意要加入角度

運用飄忽動作繪製出生動效果

注意不要在根部加入過多色調

交叉動作適合描繪精細的樹枝效果

問： 您是否可以解釋並說明以下林地場景：（a）隱藏與存在，（b）交錯，（c）重疊色塊形成投影？

材料

- 德爾文畫圖鉛筆：HB
- 優質紙板

答： 在描繪一個無法清晰區分各棵樹木（忽隱忽現）的區域時，可以選擇局部區域進行精密描繪，部份區域簡單描繪的方法來表現。在簡單繪製色塊形狀的過程中，可以先建立清楚的區域，然後再表現遠距離樹葉，下面的範例將介紹交錯畫法，以及如何透過重疊來表現投影。

林地場景

先簡單繪製色塊形狀

強調部份區域，開始建立林地樹木的雛型

在暗色上加上亮點，同時在亮面上加深強調，形成交錯效果

運用強烈畫法確定形狀

重疊色塊，加強投影密度

技法：忽隱忽現

　　樹葉之中忽隱忽現的筆畫，就是一些東西在某一個區域很清晰，但是在其他區域又會變弱，這通常是由強烈的陽光或投影造成的。在這裡由於投影色調的加強，樹幹變得顯而易見，右邊的樹幹卻似乎完全消失。

交錯與色調重疊

　　交錯就是我們將部分形態視作暗色背景上的亮點（a），部分視作亮點背景上的暗面（b）。

消失線邊界

（b）亮點之後的暗面

（a）暗面之後的亮點

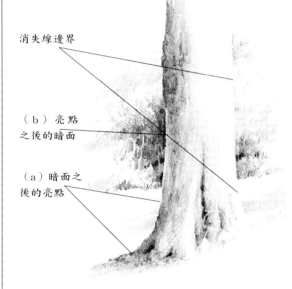

重疊陰影線

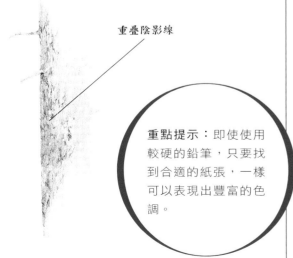

重點提示：即使使用較硬的鉛筆，只要找到合適的紙張，一樣可以表現出豐富的色調。

觀看陰影和光線

　　在一些林地中，矗立的樹木已經在原地變成了雕刻，這就與旁邊的樹木形成鮮明的對比。在這個例子中，從頁面底部依次向上，逐步表現出陰影和光線在細節表現的重要作用。

第4步
最後一步表現複雜的細節

這個區域顯示了在白色紙面上添加暗背景色調的重要性，這樣可以襯托出向前凸出的高亮形狀

第3步
慢慢加入更多的細節

考慮消失線的邊界

第2步
添加暗面背景，向前凸出形態的亮面

第1步
運用垂直筆觸確定圖像，增強底圖的張力

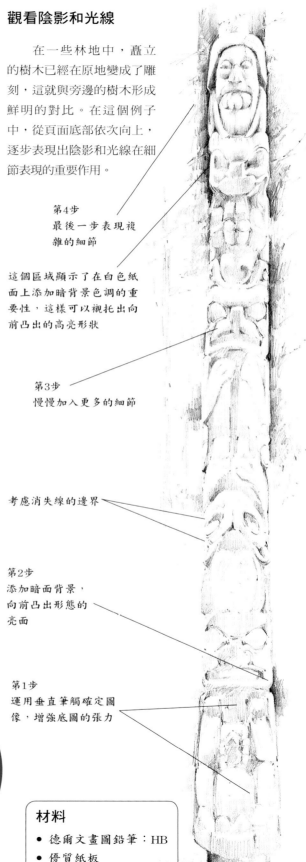

材料
- 德爾文畫圖鉛筆：HB
- 優質紙板

問： 在畫整個河邊樹木時，如何畫出重疊的色調？

答： 可以參考以下5個步驟畫出想要的效果。

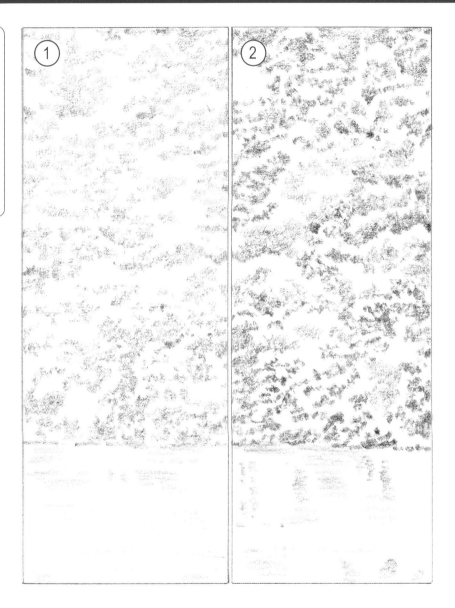

1. 記住用空白（白色）紙張區域表現最亮光線，首先用淡色調畫出陰影形狀
2. 加強色調密度，同時在這些區域運用「清楚界邊」原則添加色調，開始確定亮處的樹冠
3. 畫出較暗陰影凹陷形狀的細節，形成更強的反差
4. 繼續處理陰影區域中的細節，同時保留空白紙張區域，表現最亮樹葉區域

重點提示：對於這樣的主題，最好使用軟鉛筆，因為它很容易混合，還能形成又濃又重的反差。

1. 首先透過底圖確定形狀的位置

2. 透過重疊色調增加密度

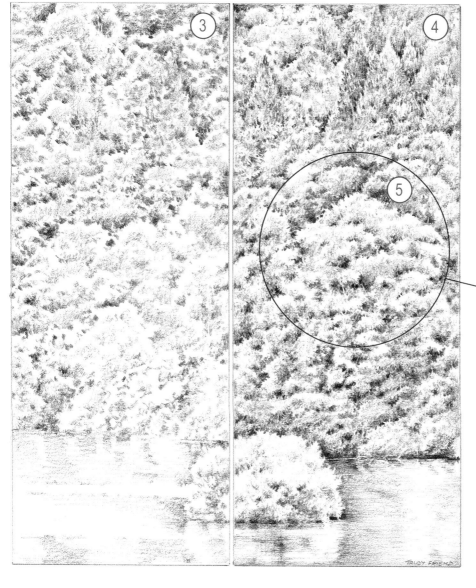

材料

● 酷喜樂畫圖鉛
　筆：7B
● 素描紙

5. 將大片樹葉的頂部留
白，將濃暗色調加到
這個頂部區域，然後
移動筆觸時收起鉛筆
壓力使色調變淡，表
現後面大片樹葉的
調子

在開始畫圖之前先建立
一個明度表，記住兩端
的色調值，當在一起使
用時，即可形成最強烈
對比，為練習的圖畫增
添意境

3. 在後面畫出暗色調，襯托
前方鮮明的亮（頂部）點

4. 進一步修整樹葉結
構的細節

問： 花園裡布滿了各種視覺元素，我應該選擇哪一個區域或從哪個位置開始繪畫？

答： 要選擇有鮮明對比的形狀、色調和紋理的重點區域。此外，還要尋找包含各種形態（參見第48頁）或者更小細節的視圖，具體如下所示。

材料
- 輝柏繪圖鉛筆：6B
- 山度士（Saunders，英國美術用品品牌）華特福（Waterford）系列HP高純白水彩紙

重點區域練習

使用取景框進行選擇，然後從重點區域展開繪畫，紅線表示取景框的範圍。此外，也可以選擇進行裁剪：在完成更大區域的繪畫之後，剪去重點區域

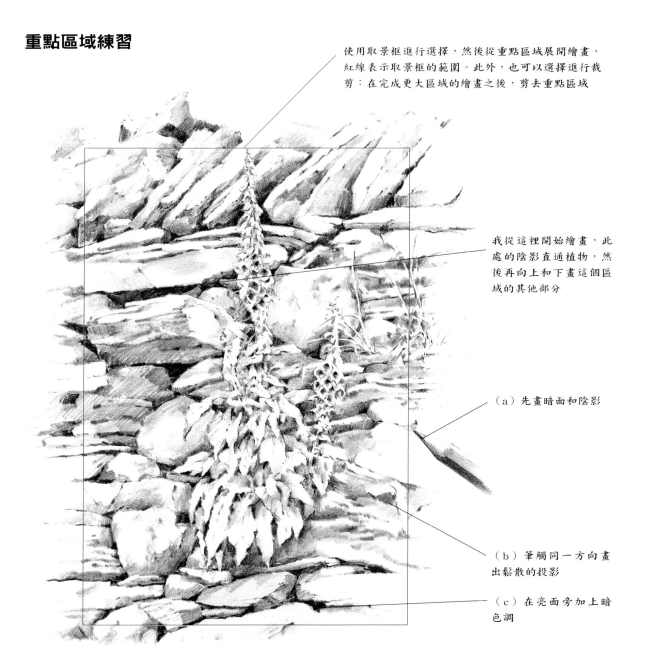

我從這裡開始繪畫，此處的陰影直通植物，然後再向上和下畫這個區域的其他部分

（a）先畫暗面和陰影

（b）筆觸同一方向畫出鬆散的投影

（c）在亮面旁加上暗色調

試畫樣式

各種形狀都可以套用畫框，在此頁中示範了3種方法。

材料
- 輝柏繪圖鉛筆：2B
- 影印紙

方形樣式

您可以在一個畫框中套上不同的形狀，從而在同一個畫面上顯示花園中不同部分的視圖。此外，不同花園區域的景物都可以在同一個繪圖紙上組合排列。

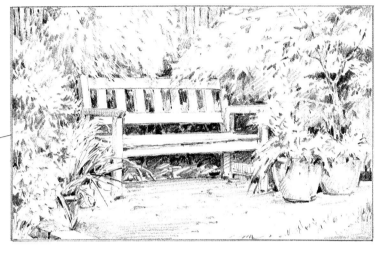

橫向樣式顯示了透過取景框看到的花園一角

這個草圖運用了同一方向的筆觸，進行構圖工作

圓形樣式

這種排列方式可以將視角吸引到圖中。

圖畫左邊顯示了其繪製過程以及最終完成的效果

這些「邊界」線最後融合後面的色調

在最亮的區域加上暗色調，形成強烈的反差

從亮面開始運用「清楚界邊」原則表現後面的暗色調，突顯石頭形狀

運用勾彈筆觸畫出草地

這些色調表現如何在亮面運用「清楚界邊」的原則，最後使它們連貫、有整體感

陰影線條中間留有間隙，這種畫法能夠使明亮的結構透視到前面

先用交叉筆觸動作表示陰影的形狀

橢圓樣式

這個速寫範例是採用橢圓樣式，示範如何避免太多無用背景，使創作者和觀賞者都能夠集中在視覺焦點上。

與視覺焦點相關聯的陰影凹陷形狀

吸引我們集中焦點的暗陰影凹陷形狀

> 問：房屋花園的周圍包含許多與各種樹木和灌木相關的紋理，請說明創作這些紋理的鉛筆筆觸技法。
>
> 答：這些觀賞性樹木和灌木以及草地和灌木隔離帶，並不需要太詳細地描繪就可以表達清楚。

材料
- 軟鉛筆
- 畫圖紙

描繪房屋和花園環境

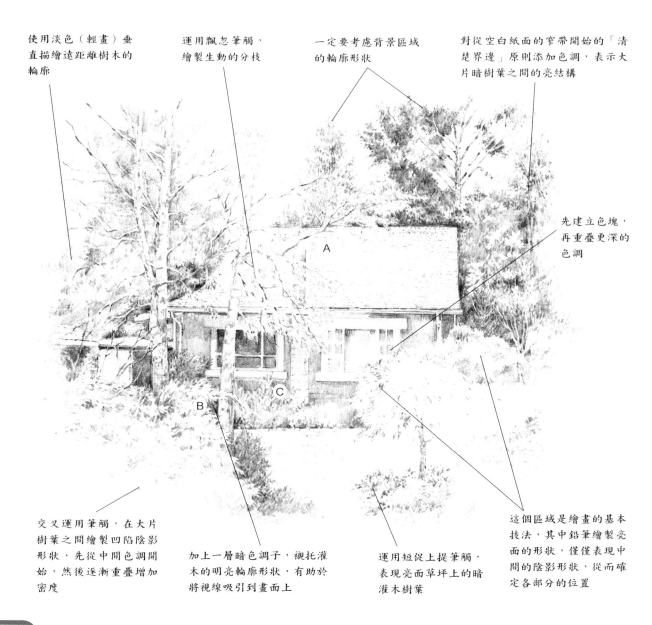

使用淡色（輕畫）垂直描繪遠距離樹木的輪廓

運用飄忽筆觸，繪製生動的分枝

一定要考慮背景區域的輪廓形狀

對從空白紙面的窄帶開始的「清楚界邊」原則添加色調，表示大片暗樹葉之間的亮結構

先建立色塊，再重疊更深的色調

交叉運用筆觸，在大片樹葉之間繪製凹陷陰影形狀，先從中間色調開始，然後逐漸重疊增加密度

加上一層暗色調子，襯托灌木的明亮輪廓形狀，有助於將視線吸引到畫面上

運用短促上提筆觸，表現亮面草坪上的暗灌木樹葉

這個區域是繪畫的基本技法，其中鉛筆繪製亮面的形狀，僅僅表現中間的陰影形狀，從而確定各部分的位置

技法：樹葉中的紋理

下面的箭頭為鉛筆在紙上移動的方向，可以製造出各種不同的效果，這三個區域與前面房屋和花園範例中所表現的技巧相關。

1 · 區域A

1 · 收起壓力，使用最細小的線條表現最細緻的嫩枝
2 · 保留間隙，使淺的樹葉形狀可以出現在建築物之前

2 · 區域B

3 · 暗面凹陷（虛空間）區域
4 · 定向運用下拉筆觸
5 · 留白產生亮面
6 · 定向筆觸
7 · 垂直筆觸
8 · 草堆

3 · 區域C

9 · 運用短促動作上提鉛筆
10 · 「之」字形草堆
11 · 不同高度的「之」字形
12 · 垂直色塊

問： 如何描繪一個比例恰當的生動主題花園？

答： 在考慮構圖中的各個元素時，要注意場景內物體與物體間的尺寸與比例。

材料
- 德爾文炭精筆：4B
- 山度士華特福HP 高純白水彩紙

河流主題花園

各種水流紋理、不同類型的樹葉、岩石和石頭都可增加構圖的生動性。

這種立體造型的比例、紋理與背景中的軟樹葉與小橋的開放結構形成鮮明對比

小橋上的人物反映了這個結構與周圍樹葉之間的比例關係

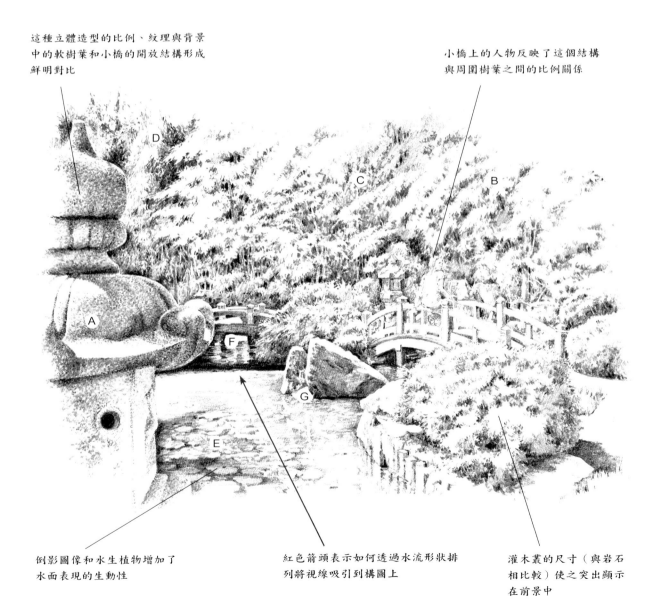

倒影圖像和水生植物增加了水面表現的生動性

紅色箭頭表示如何透過水流形狀排列將視線吸引到構圖上

灌木叢的尺寸（與岩石相比較）使之突出顯示在前景中

技法：石頭、樹葉和水景效果

下面是我用於描繪各種不同效果的技法，將下面習作中的筆觸分別標記為A~G，這與第18-21頁的8種基本筆觸有關。

點畫法—描繪石頭結構

點畫法是一種非常適合於精確描繪粗糙石頭表面的有效方法，如構圖前景中的華麗石柱。

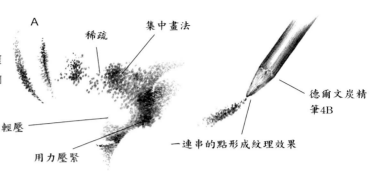

A

稀疏

集中畫法

德爾文炭精筆4B

輕壓

用力壓緊

一連串的點形成紋理效果

樹葉—大片葉子和分枝

B

「下拉式」筆觸（屬於第4種畫法的一部分）

C

從亮的樹幹開始運用「清楚界邊」原則，繪製樹木之間的虛空間（第7種畫法）

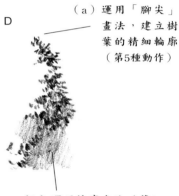

D

（a）運用「腳尖」畫法，建立樹葉的精細輪廓（第5種動作）

（b）運用擦寫畫法（第3種動作），填充色調區域

表層水上的水生植物效果

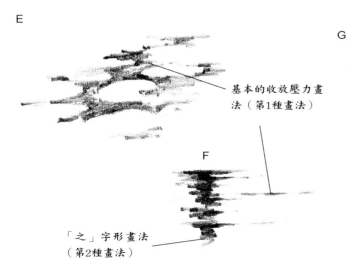

E

基本的收放壓力畫法（第1種畫法）

F

「之」字形畫法（第2種畫法）

岩石結構

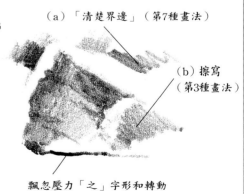

G

（a）「清楚界邊」（第7種畫法）

（b）擦寫（第3種畫法）

飄忽壓力「之」字形和轉動筆觸（第2種畫法）

問：如何以俯視角度描繪岩石與岩石縫隙之間的植物？

答：首先要觀察虛空間陰影形狀並確定其色調，逐步完成構圖。再運用定向筆觸逐步細化受光面形狀，同時保留適當留白來表示高亮區域。

材料
- 德爾文畫圖鉛筆：9B
- 山度士華特福HP高純白水彩紙

軟樹葉

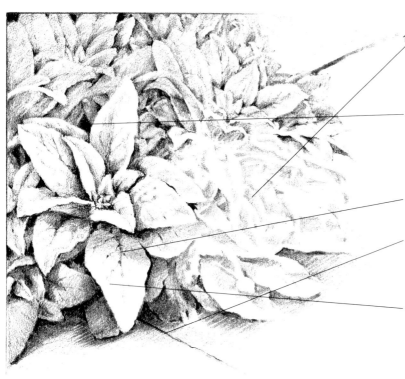

1·在前面輕描的葉子上添加暗色反面「虛空間」和陰影形狀，並形成投影，這樣就可以輕鬆描繪出樹葉

2·在最亮的區域增加濃暗色調，然後融入到背景色調，形成立體效果

3·增加細節

4·運用投影色調畫法，描繪石板之間的裂縫

5·畫面留白可以用於表現最亮的受光面

技法：葉子

使用9B鉛筆的鉛筆芯側邊繪製一個色塊

從「之」字形轉變到轉動筆觸，形成葉子邊緣的基礎，表現線條的生動性

在亮面旁邊加上暗色調，慢慢漸層到亮面，然後再轉向其他背景形狀

擦寫（第3種畫法）

石頭之間的樹葉

　　這個練習使用較硬的鉛筆，畫出植物的多汁葉子，這些葉子與石塊背景形成鮮明對比。下面區域A、B和C是運用在這個練習的幾項技法。

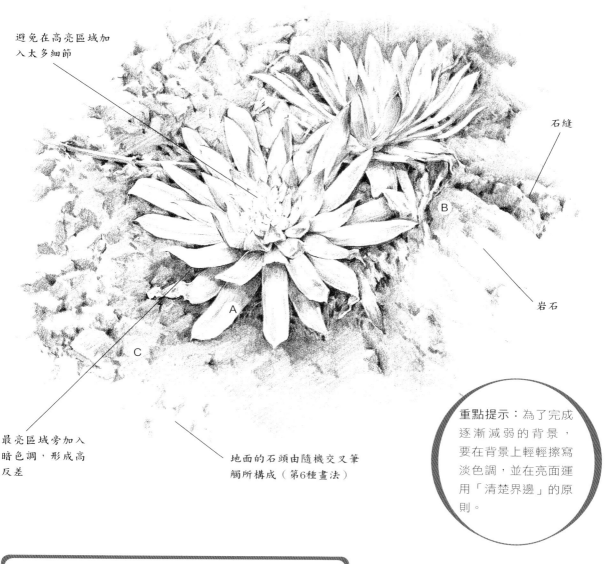

避免在高亮區域加入太多細節

石縫

B

岩石

A

C

最亮區域旁加入暗色調，形成高反差

地面的石頭由隨機交叉筆觸所構成（第6種畫法）

重點提示：為了完成逐漸減弱的背景，要在背景上輕輕擦寫淡色調，並在亮面運用「清楚界邊」的原則。

技法：植物、岩石和石頭

A · 掃掠筆觸

B · 從亮形態開始的「清楚界邊」色塊

C · 運用交叉形狀建立隨機石塊的位置

問： 如何描繪具透視感的台階？

答： 根據觀看台階的不同位置，台階寬度會隨視線向上逐漸縮小，直到視平線（另請參見第56頁）。

材料
- 德爾文畫圖鉛筆：8B
- 山度士華特福HP高純白水彩紙

台階練習

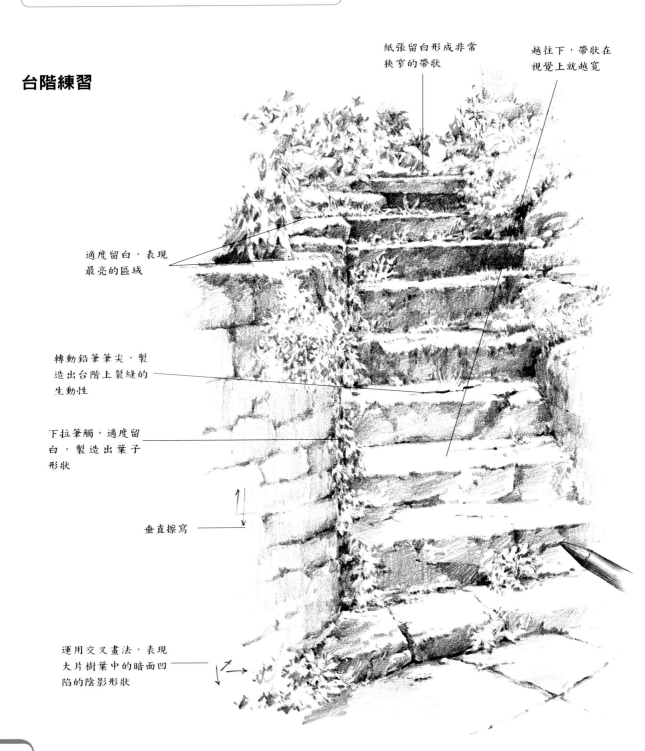

紙張留白形成非常狹窄的帶狀

越往下，帶狀在視覺上就越寬

適度留白，表現最亮的區域

轉動鉛筆筆尖，製造出台階上裂縫的生動性

下拉筆觸，適度留白，製造出葉子形狀

垂直擦寫

運用交叉畫法，表現大片樹葉中的暗面凹陷的陰影形狀

更多與樹葉相關的素描範例

　　在繪製台階構圖時，陰影和光線非常重要。在優質紙板的亮白表面上，可以使用5B鉛筆繪製出強烈反差效果。

材料
- 德爾文畫圖鉛筆：5B
- 優質紙板

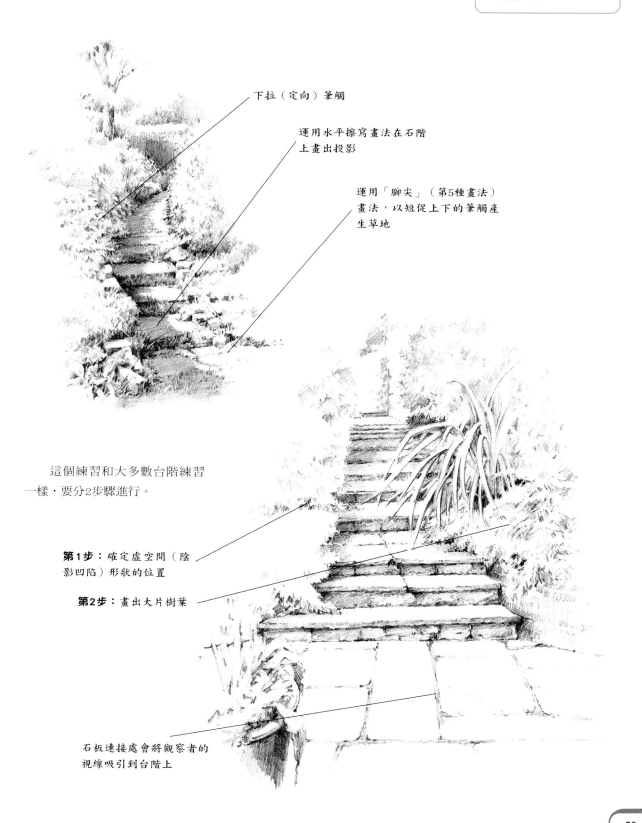

下拉（定向）筆觸

運用水平擦寫畫法在石階上畫出投影

運用「腳尖」（第5種畫法）畫法，以短促上下的筆觸產生草地

　　這個練習和大多數台階練習一樣，要分2步驟進行。

第1步：確定虛空間（陰影凹陷）形狀的位置

第2步：畫出大片樹葉

石板連接處會將觀察者的視線吸引到台階上

問： 如何描繪花園中，立體物體背面、前方樹葉和嫩枝的結構？

答： 以淡色調確立物體位置，然後從該形態運用「清楚界邊」原則，簡略畫出色塊形狀。接著，畫出更多的細節，將背景與物體聯貫起來。

材料
- 鉛筆：8B
- 平整優質畫圖紙

灑水器練習

蕨類植物需要在亮面周圍加入更精細的暗色調筆觸

方法二：處理色調區域，將紙面留白，表示最亮光線

方法一：參見下頁的示範

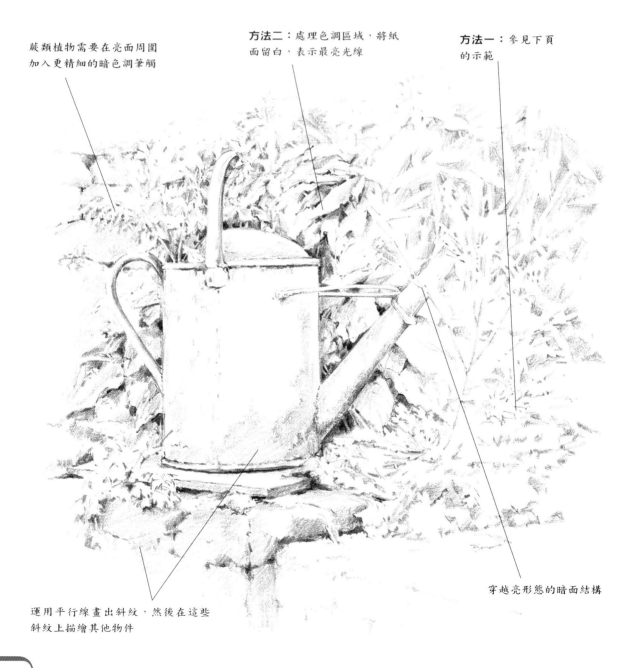

穿越亮形態的暗面結構

運用平行線畫出斜紋，然後在這些斜紋上描繪其他物件

描繪葉子形狀和嫩枝結構的方法

　　首先觀察虛空間，畫出亮面色調（正面），然後輕輕畫出需要減弱或
投影的亮面形態，下面示範了兩種方法。

方法一：連續曲線

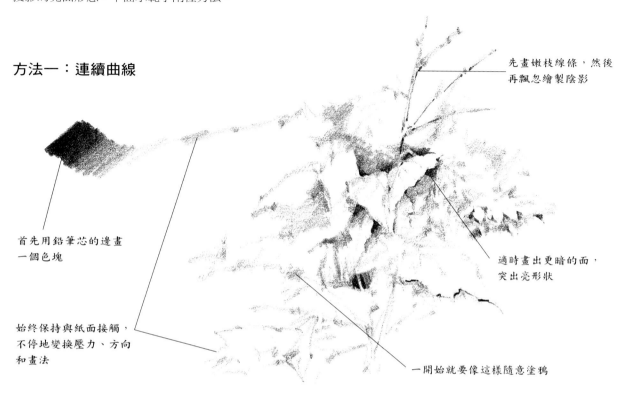

先畫嫩枝線條，然後
再飄忽繪製陰影

首先用鉛筆芯的邊畫
一個色塊

適時畫出更暗的面，
突出亮形狀

始終保持與紙面接觸，
不停地變換壓力、方向
和畫法

一開始就要像這樣隨意塗鴉

方法二：單獨繪製暗面和表現輪廓
色塊形狀

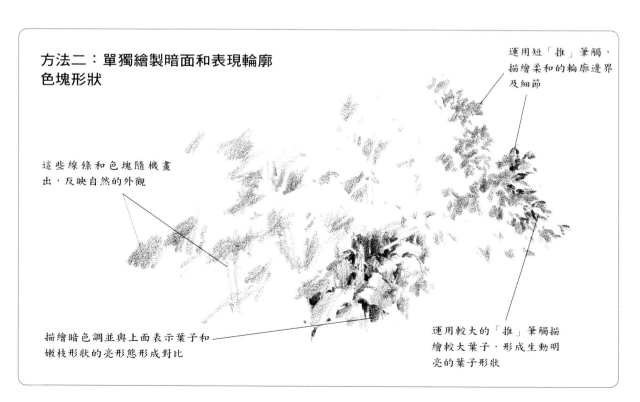

運用短「推」筆觸，
描繪柔和的輪廓邊界
及細節

這些線條和色塊隨機畫
出，反映自然的外觀

描繪暗色調並與上面表示葉子和
嫩枝形狀的亮形態形成對比

運用較大的「推」筆觸描
繪較大葉子，形成生動明
亮的葉子形狀

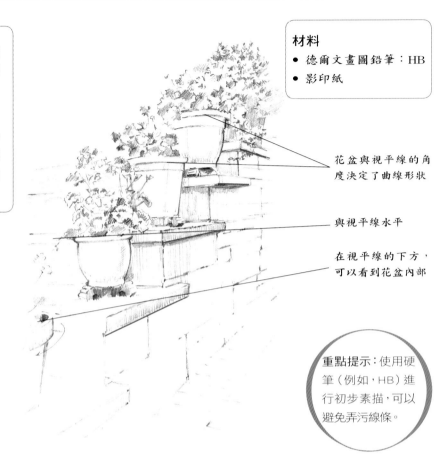

問：如何為一組盆景畫出透視角度和橢圓樣式？

答：我將這些花盆於台階上排列展開，用來表現各種透視角度。

材料
- 德爾文畫圖鉛筆：HB
- 影印紙

花盆與視平線的角度決定了曲線形狀

與視平線水平

在視平線的下方，可以看到花盆內部

速寫

透視線條說明經由這個角度觀看台階時，所有線條最終會匯聚到圖畫後方的一個消失點上。

重點提示：使用硬筆（例如，HB）進行初步素描，可以避免弄污線條。

速寫式素描

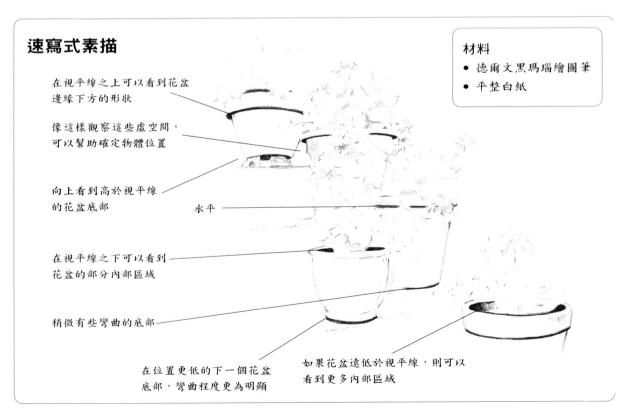

材料
- 德爾文黑瑪瑙繪圖筆
- 平整白紙

在視平線之上可以看到花盆邊緣下方的形狀

像這樣觀察這些虛空間，可以幫助確定物體位置

向上看到高於視平線的花盆底部

水平

在視平線之下可以看到花盆的部分內部區域

稍微有些彎曲的底部

在位置更低的下一個花盆底部，彎曲程度更為明顯

如果花盆遠低於視平線，則可以看到更多內部區域

運用色調

材料
- 德爾文畫圖鉛筆：8B（水溶性）
- 優質紙板

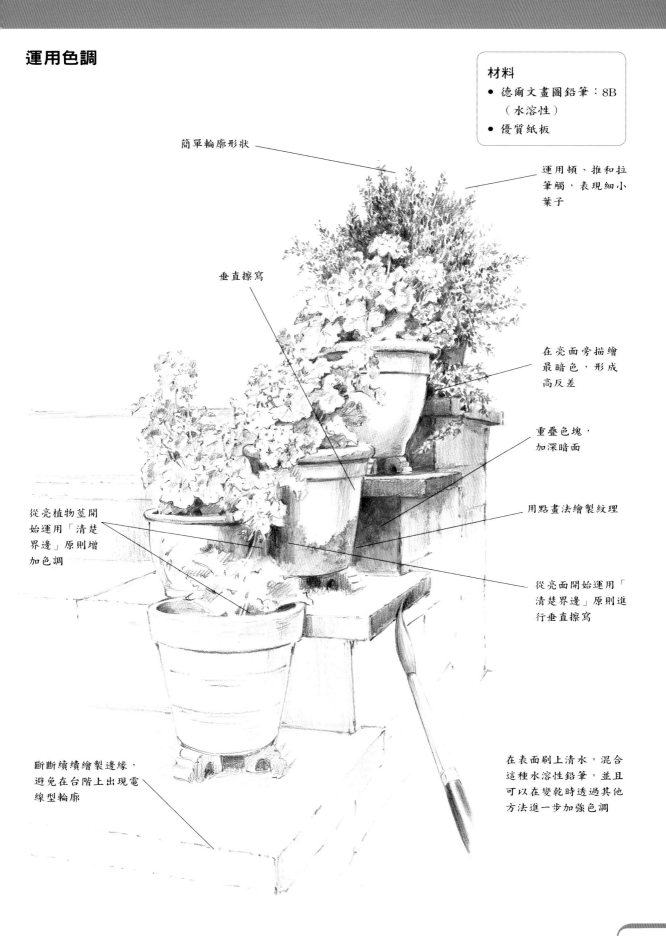

簡單輪廓形狀

運用頓、推和拉筆觸，表現細小葉子

垂直擦寫

在亮面旁描繪最暗色，形成高反差

重疊色塊，加深暗面

用點畫法繪製紋理

從亮植物莖開始運用「清楚界邊」原則增加色調

從亮面開始運用「清楚界邊」原則進行垂直擦寫

斷斷續續繪製邊緣，避免在台階上出現電線型輪廓

在表面刷上清水，混合這種水溶性鉛筆，並且可以在變乾時透過其他方法進一步加強色調

問： 如何運用輔助網格方法描繪花朵？

答： 如果您是按照自己拍的照片進行繪畫，那麼可以在照片上覆蓋一張描圖紙，然後尋找可以畫輔助線的「V」形狀。

材料
● 德爾文畫圖鉛筆：B
● 影印紙

玫瑰花

在照片上覆蓋一張描圖紙，然後畫上輔助線，要嘗試徒手畫輔助線，不要使用尺。您可以在畫完之後檢查準確度，並在必要時進行一些修改。

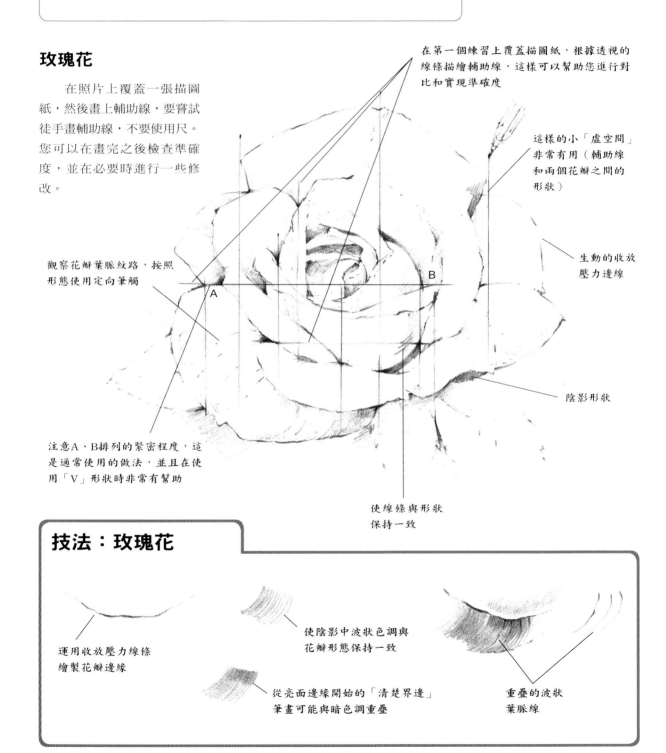

在第一個練習上覆蓋描圖紙，根據透視的線條描繪輔助線，這樣可以幫助您進行對比和實現準確度

這樣的小「虛空間」非常有用（輔助線和兩個花瓣之間的形狀）

生動的收放壓力邊線

陰影形狀

使線條與形狀保持一致

觀察花瓣葉脈紋路，按照形態使用定向筆觸

注意A、B排列的緊密程度，這是通常使用的做法，並且在使用「V」形狀時非常有幫助

技法：玫瑰花

運用收放壓力線條繪製花瓣邊緣

使陰影中波狀色調與花瓣形態保持一致

從亮面邊緣開始的「清楚界邊」筆畫可能與暗色調重疊

重疊的波狀葉脈線

大理花（花苞）

如此美麗的花朵，不使用顏色也能令人賞心悅目，因為單色繪畫可以利用色調產生對比效果。

材料
- 德爾文黑瑪瑙繪圖筆
- 影印紙

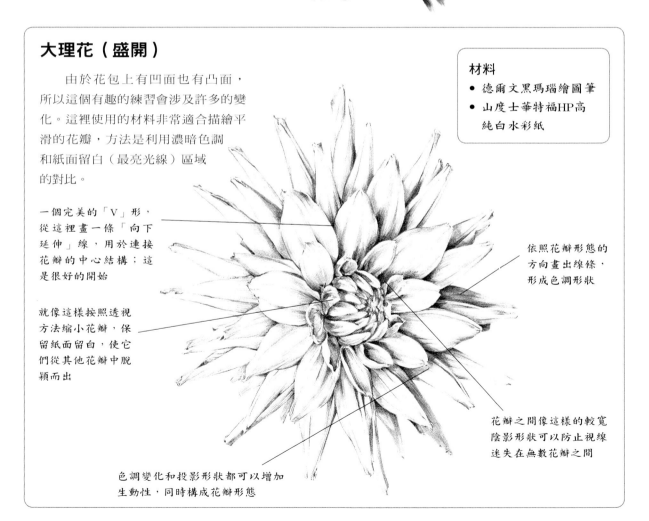

在這裡，徒手繪製輔助線，長度足夠將兩個或多個「V」形連接在一起就可以

陰影凹陷形狀

（a）運用邊到邊（「之」字形）動作，逐漸到達「V」形，從而在亮面旁清晰地加入暗色調

箭頭表示按照形態畫線的筆觸方向

（b）按照形態的方向畫出線條，形成色調形狀

大理花（盛開）

由於花包上有凹面也有凸面，所以這個有趣的練習會涉及許多的變化。這裡使用的材料非常適合描繪平滑的花瓣，方法是利用濃暗色調和紙面留白（最亮光線）區域的對比。

材料
- 德爾文黑瑪瑙繪圖筆
- 山度士華特福HP高純白水彩紙

一個完美的「V」形，從這裡畫一條「向下延伸」線，用於連接花瓣的中心結構；這是很好的開始

就像這樣按照透視方法縮小花瓣，保留紙面留白，使它們從其他花瓣中脫穎而出

依照花瓣形態的方向畫出線條，形成色調形狀

花瓣之間像這樣的較寬陰影形狀可以防止視線迷失在無數花瓣之間

色調變化和投影形狀都可以增加生動性，同時構成花瓣形態

問 ：如何生動地描繪一個靜物，如老舊皮鞋？

答 ：將它置於不同的紋理之中，例如各種葉子和石頭中，好像身處花園中一樣。

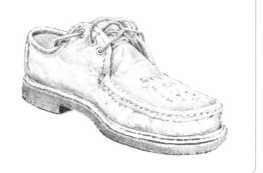

材料
- 3B鉛筆
- 畫圖紙

練習：樹葉叢中的鞋子

　　如果比較鞋子的基本畫法（上面）和樹葉中的練習（下面），那麼就可以發現，如果將物體放到一個環境中，就可以馬上增加作品的生動性。首先，在鞋子造形上添加一些淡色調形狀，表示一些樹葉會覆蓋在鞋子上面。然後，加強亮面形態，加重它們後面的色調，利用白紙空白處表示高亮區域。

重點提示：參考第54頁的樹葉技法，在畫鞋面上的植物時運用這個技法。

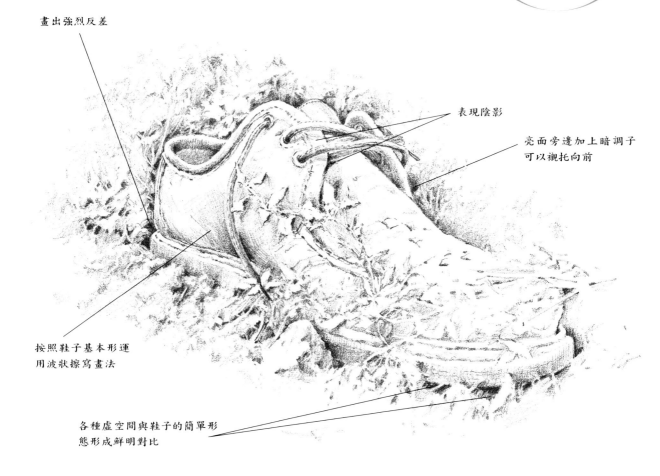

畫出強烈反差

表現陰影

亮面旁邊加上暗調子可以襯托向前

按照鞋子基本形運用波狀擦寫畫法

各種虛空間與鞋子的簡單形態形成鮮明對比

繪製鞋子草圖

一開始的速寫

在畫背景之前，首先要繪製出鞋子的大概位置，方法是運用輔助線，確定各個部分的相對位置。

材料
- B鉛筆
- 影印紙

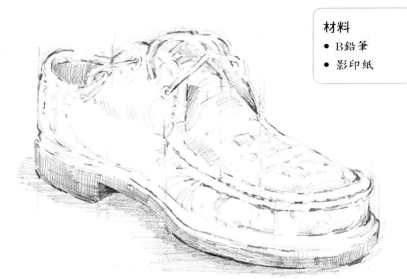

技法：鞋子基本形狀

鞋子基本形狀繪畫運用了以下技法：

鞋帶：

1·畫出橢圓
2·加上鞋帶輪廓
3·加上色調
4·運用一系列點形成鞋帶效果
5·在鞋帶上加上色調，表現其立體形態

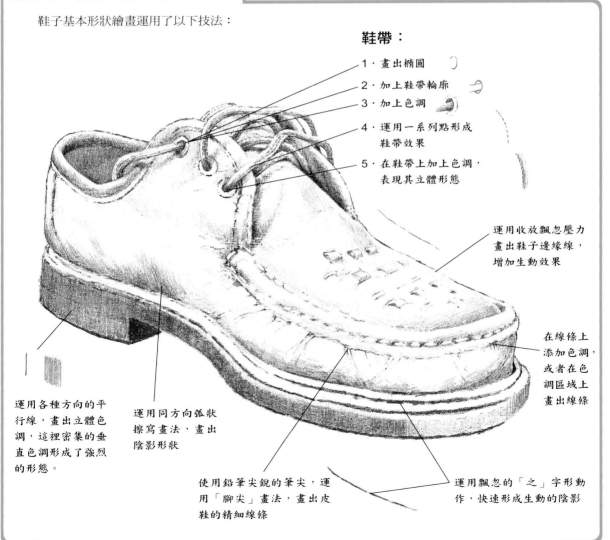

運用收放飄忽壓力畫出鞋子邊緣線，增加生動效果

在線條上添加色調，或者在色調區域上畫出線條

運用各種方向的平行線，畫出立體色調，這裡密集的垂直色調形成了強烈的形態。

運用同方向弧狀擦寫畫法，畫出陰影形狀

使用鉛筆尖銳的筆尖，運用「腳尖」畫法，畫出皮鞋的精細線條

運用飄忽的「之」字形動作，快速形成生動的陰影

問 ： 速寫和精細素描有何區別？

答 ： 速寫是創作者透過觀察各個部位的結構，使用輔助線和曲線表現形體，慢慢建構整個主題（參見下圖），您可以將這個練習與下一頁的精細素描進行對比。

材料
- HB鉛筆
- 影印紙

一堆蔬菜的速寫

硬鉛筆很適合繪製速寫，因為在畫紙上仔細尋找由各個方向筆觸構成的形態時，這種鉛筆的線條比較不會弄髒圖面。此外，垂直和水平輔助線更細長，不會對細節的觀察造成干擾。

重點提示：在速寫中加上色調，然後再處理形態內部，而不是只畫輪廓。

尋找「V」形狀，將它們看作是視覺上的接觸點，畫出透過這些位置的輔助線，可以幫助您正確處理各個組成部分的相對位置

您可以看到這個垂直向下延伸的線條將胡蘿蔔尖頭與上面的洋蔥準確對齊

「開放的」虛空間

「封閉的」虛空間

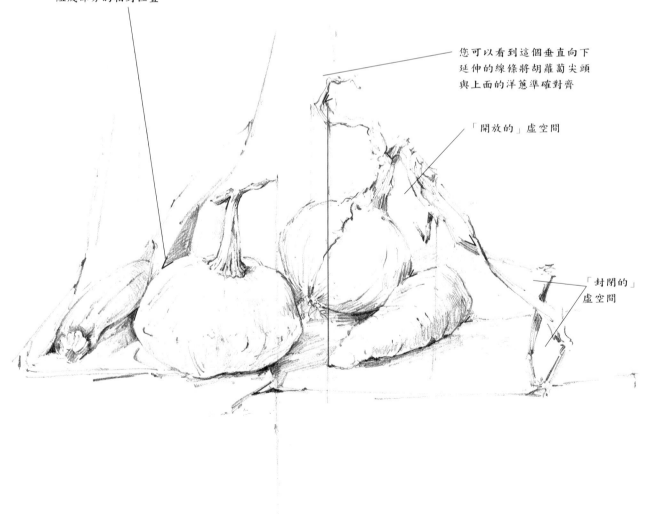

歐洲蘿蔔的精細素描

　　這幅精細素描表現了在速寫基礎上完成的完成圖，其中已經臨摹了速寫中的主要元素，輔助線及其他粗略參考線已經擦拭完成，整幅畫已經成為寫實的描寫。

材料
- 輝柏畫圖鉛筆：B
- 繪圖紙

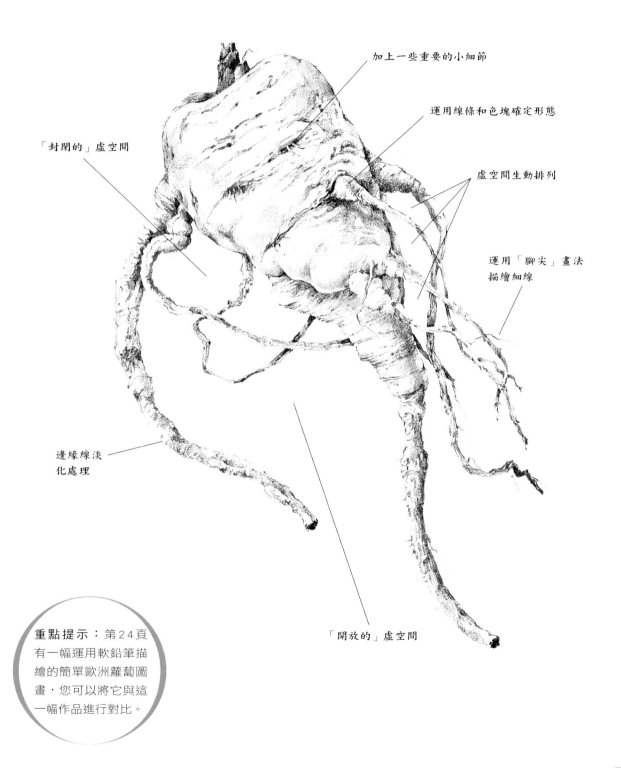

加上一些重要的小細節

運用線條和色塊確定形態

虛空間生動排列

運用「腳尖」畫法描繪細線

「封閉的」虛空間

邊緣線淡化處理

「開放的」虛空間

重點提示：第24頁有一幅運用軟鉛筆描繪的簡單歐洲蘿蔔圖畫，您可以將它與這一幅作品進行對比。

問：靜物主題寫生需要使用哪些技法？

答：單個或幾個杯形蛋糕需包含多種技法，下面我將在兩種不同的紙張上示範畫法。

材料
- 德爾文畫圖鉛筆：6B
- 繪圖紙

初始草圖

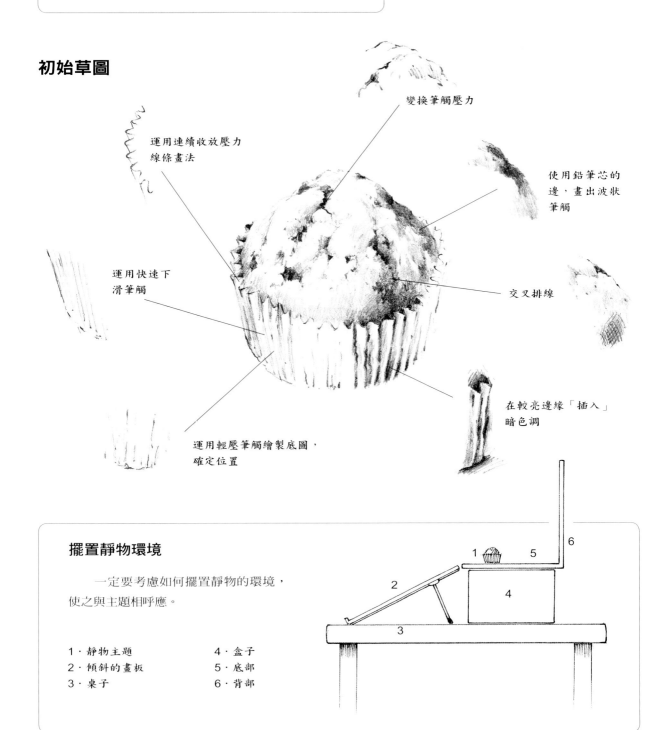

運用連續收放壓力線條畫法

變換筆觸壓力

使用鉛筆芯的邊，畫出波狀筆觸

運用快速下滑筆觸

交叉排線

運用輕壓筆觸繪製底圖，確定位置

在較亮邊緣「插入」暗色調

擺置靜物環境

　　一定要考慮如何擺置靜物的環境，使之與主題相呼應。

1·靜物主題　　4·盒子
2·傾斜的畫板　5·底部
3·桌子　　　　6·背部

完成速寫

材料
● 酷喜樂畫圖鉛筆：8B
● 山度士華特福HP高純白水彩紙

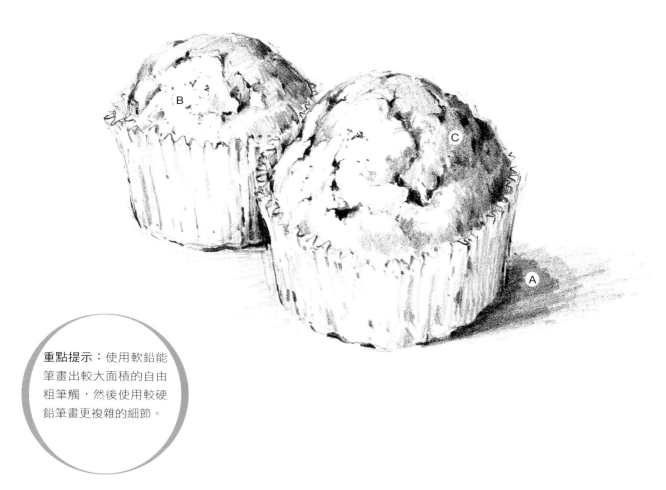

重點提示：使用軟鉛能筆畫出較大面積的自由粗筆觸，然後使用較硬鉛筆畫更複雜的細節。

技法：杯形蛋糕

A·使用平整色調重疊畫法增加密度，形成投影形狀
B·運用點畫法，為蛋糕的向光面添加紋理效果
C·在蛋糕的陰暗影面，以單一方向筆觸添加暗色塊

A　　　　　B　　　　　C

材料
● 軟鉛筆
● 紋理紙

問： 從一些常見物體（如折疊傘）的繪畫中，我們可以學到甚麼？

答： 這樣簡單的物體相較於其他主題來説的確有意思的多。

雨傘的素描

已經在這個物體的4個區域加入說明，第60~65頁雖然已經介紹了一些靜物，但透過對其他3個物體的練習（折疊的布料、打褶的布料和繩索），會發現還有很多技法需要學習。

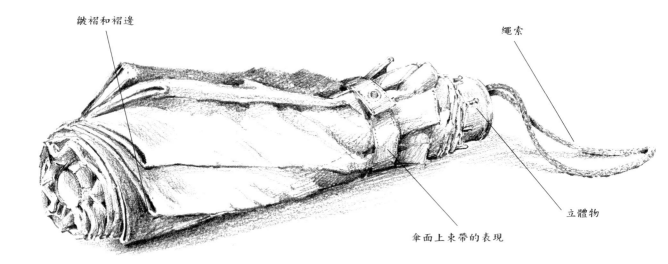

皺褶和褶邊

繩索

立體物

傘面上束帶的表現

技法：練習各種繩索的畫法

在這裡，我使用6B和I8B鉛筆，練習各種繩索的畫法。

6B

8B

6B

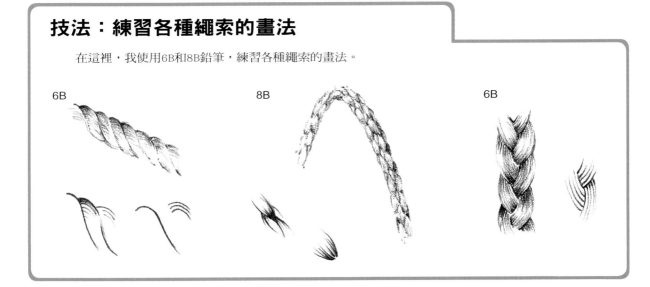

技法：練習布料皺褶的畫法

雨傘的皺褶類似窗簾的硬質材料皺褶或腰帶周圍的皺褶布料。

重點提示：嘗試使用不同品牌和硬度的鉛筆，最後確定最適合您的風格、紙張，以及決定繪製的特定主題的畫筆。

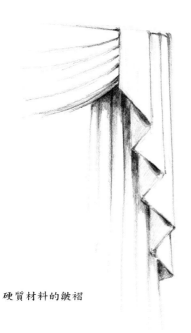

硬質材料的皺褶

軟質材料的皺褶

與（上面的）硬質材料皺褶的效果類似

與（上面的）軟束帶衣服的效果類似

問： 如何使用毛絨玩具協助自己理解布料上輔助線的用法？

答： 在這個靜物速寫練習中，兩個豆袋熊的排列方式可以表現虛空間、高反差和生動的布料皺褶。

材料
- 石墨塊
- 影印紙

重點提示：在速寫上加入所有的「構圖」線條和色塊，這樣您最後就可以集中精力只描繪在畫紙上建立構圖元素所需要的線條。

運用輔助線：豆袋熊

在這個速寫練習中，您可以學習如何運用自己繪製的垂直與水平輔助網格，幫助確定兩隻豆袋熊的相對位置。

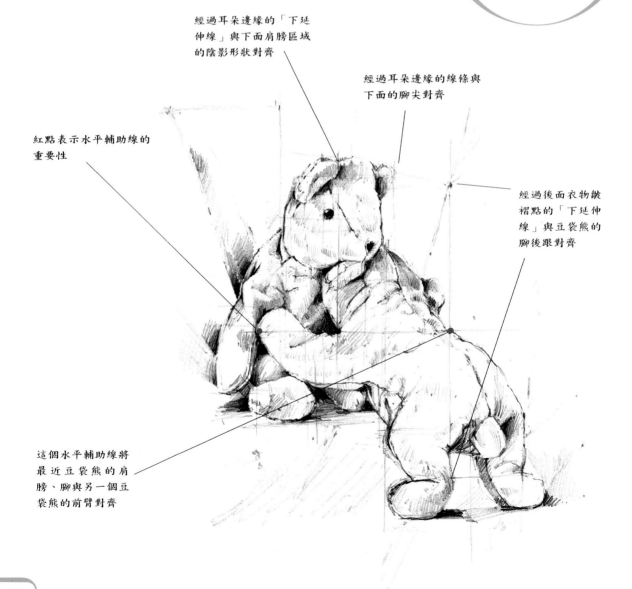

經過耳朵邊緣的「下延伸線」與下面肩膀區域的陰影形狀對齊

經過耳朵邊緣的線條與下面的腳尖對齊

紅點表示水平輔助線的重要性

經過後面衣物皺褶點的「下延伸線」與豆袋熊的腳後跟對齊

這個水平輔助線將最近豆袋熊的肩膀、腳與另一個豆袋熊的前臂對齊

將速寫作為彩色作品的基礎

　　這個豆袋熊彩色作品主要是建立在速寫稿上的輔助參考線上，這樣的練習有助於快速調整形狀及完成各項效果。

材料
- 水彩筆
- 博更福水彩紙

後面的衣服皺褶也很有用，因為它們可以作為確定輔助線位置的參考點

適合「落下」輔助線的區域

暗面的虛空間

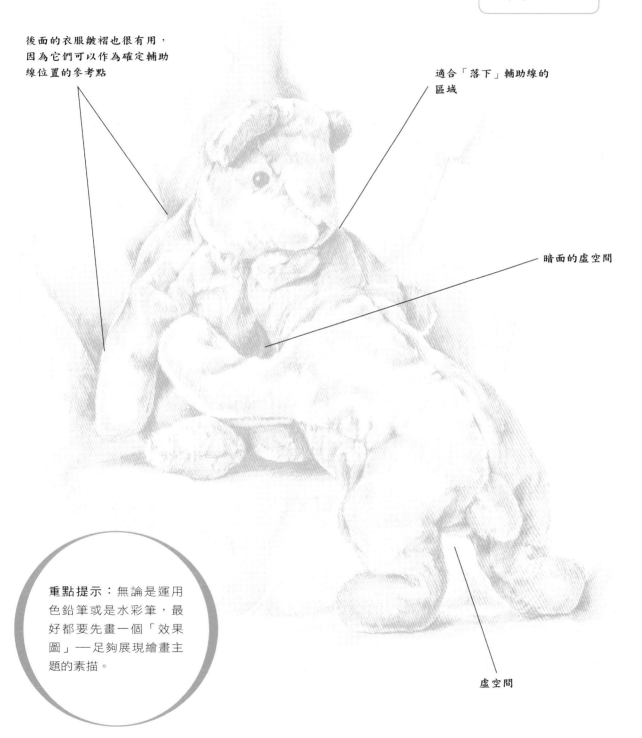

重點提示：無論是運用色鉛筆或是水彩筆，最好都要先畫一個「效果圖」──足夠展現繪畫主題的素描。

虛空間

問：如何透過重疊色調產生各種明暗色調的強烈反差？如何運用基本筆觸畫法形成紋理，同時還要考慮筆觸的方向？

答：想像將手順著物體表面移動，根據立體方向繪製筆觸並給予明暗色調。

筆觸方向

　　我畫了一些箭頭，表示我思考的各種筆觸方向，透過筆觸方式暗示出立體形態。

A‧插孔
B‧套管
C‧圓弧表面
D‧平整表面
E‧油壺凸起
F‧油壺凸起的厚度
G‧連接到圓弧表面的大塊平整區域
H‧側面波浪形狀

運用高反差表現形狀立體感覺

　　將機器零件和工具放在碎布上，或者像這裡一樣局部放在沙堆裡面（另請參見第72頁），使它們變得更為柔和，構圖就會更為生動。

尋找色調形狀
「感覺」形態的路徑
高反差
箭頭表示線條的運動方向，與它們表現的物體形態相關

完成

色調密度逐層加強，直到在空白紙面上形成最暗的暗色調，表現出最明顯的對比效果，單獨對各種紋理表面進行處理，則可添加生動效果。

A·運用「下拉」筆觸（垂直擦寫），畫出平整形態的陰影

材料
- 德爾文畫圖鉛筆：5B
- 山度士華特福HP高純白水彩紙

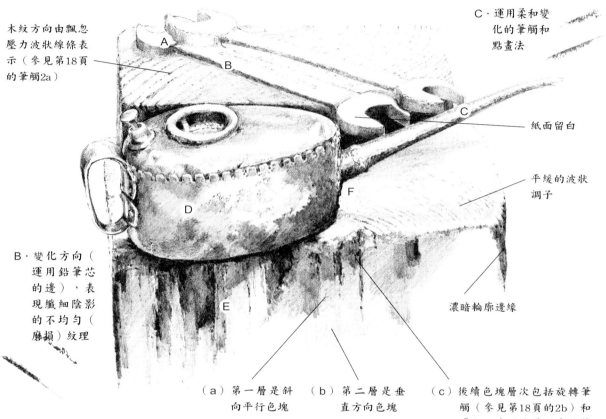

木紋方向由飄忽壓力波狀線條表示（參見第18頁的筆觸2a）

A

B

C·運用柔和變化的筆觸和點畫法

紙面留白

平緩的波狀調子

F

D

B·變化方向（運用鉛筆芯的邊），表現纖細陰影的不均勻（磨損）紋理

E

濃暗輪廓邊緣

（a）第一層是斜向平行色塊

（b）第二層是垂直方向色塊

（c）後續色塊層次包括旋轉筆觸（參見第18頁的2b）和「之」字形重疊（參見第18頁的2c），目的是增加密度和紋理效果

技法：色調重疊

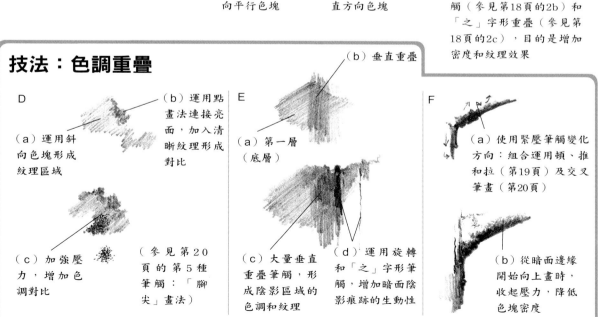

D

（b）運用點畫法連接亮面，加入清晰紋理形成對比

（a）運用斜向色塊形成紋理區域

（c）加強壓力，增加色調對比

（參見第20頁的第5種筆觸：「腳尖」畫法）

E

（b）垂直重疊

（a）第一層（底層）

（c）大量垂直重疊筆觸，形成陰影區域的色調和紋理

（d）運用旋轉和「之」字形筆觸，增加暗面陰影痕跡的生動性

F

（a）使用緊壓筆觸變化方向：組合運用頓、推和拉（第19頁）及交叉筆畫（第20頁）

（b）從暗面邊緣開始向上畫時，收起壓力，降低色塊密度

問： 如何描繪生動的貝殼類靜物？

答： 有一些貝殼非常複雜，因此一張貝殼素描練習應包含生動的線條和色調。

材料
● 德爾文水墨色鉛筆
（Inktense Outliner）
● 影印紙

重點提示：確保筆畫方向符合貝殼形態。

海濱繪畫練習

內容：鏡子、小堆建築沙子、小堆鵝卵石、生銹的舊鏈條、貝殼。

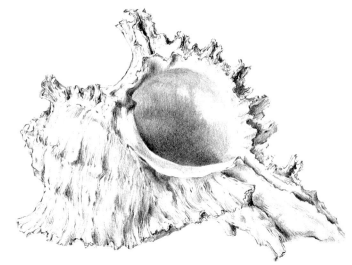

3 · 定向波狀擦寫

2 · 運用收放壓力畫法波狀移動鉛筆，形成（「之」字形）重疊底層的圖案

1 · 運用精細線條確定鵝卵石形狀，然後加強陰影

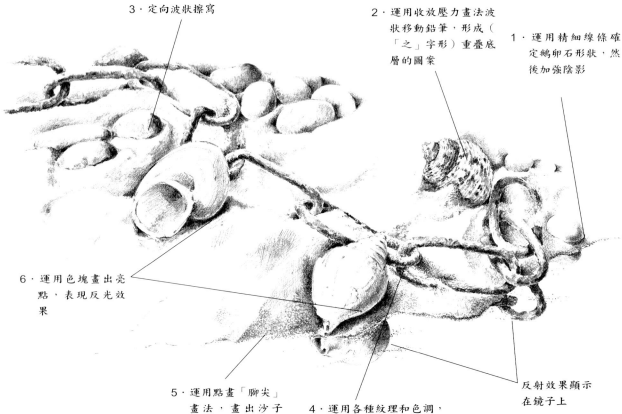

6 · 運用色塊畫出亮點，表現反光效果

5 · 運用點畫「腳尖」畫法，畫出沙子紋理

4 · 運用各種紋理和色調，形成立體效果

反射效果顯示在鏡子上

技法：基本筆觸

1. 收放壓力筆觸（第18頁）

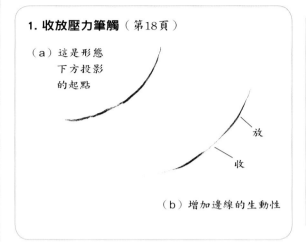

（a）這是形態下方投影的起點

放
收

（b）增加邊線的生動性

2. 飄忽壓力筆觸（第18頁）

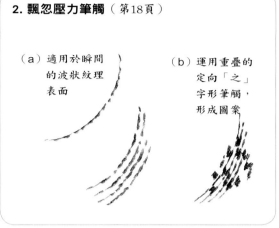

（a）適用於瞬間的波狀紋理表面

（b）運用重疊的定向「之」字形筆觸，形成圖案

3. 擦寫畫法（第19頁）

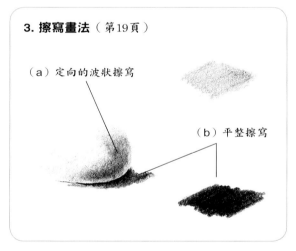

（a）定向的波狀擦寫

（b）平整擦寫

4. 頓、推、拉畫法（第19頁）

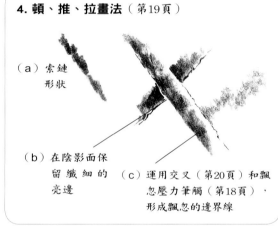

（a）索鏈形狀

（b）在陰影面保留纖細的亮邊

（c）運用交叉（第20頁）和飄忽壓力筆觸（第18頁），形成飄忽的邊界線

5.「腳尖」畫法（第20頁）

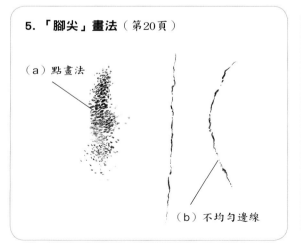

（a）點畫法

（b）不均勻邊線

6.「清楚界邊」原則（第21頁）

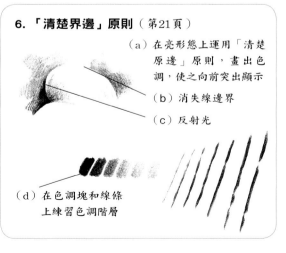

（a）在亮形態上運用「清楚原邊」原則，畫出色調，使之向前突出顯示

（b）消失線邊界

（c）反射光

（d）在色調塊和線條上練習色調階層

問： 請解釋並示範下列簡單的4個步驟流程。

　　　1・運用各種筆觸進行速寫的繪製。

　　　2・在開始繪製明暗色塊之前，如何臨摹這些筆觸的形狀？

　　　3・如何開始建立明暗調子？

　　　4・如何運用強烈色調對比完成作品？

答： 這一組蔬菜練習分成了4個階段，可以説明如何完成整個練習。

材料

● 德爾文畫圖鉛筆：B
● 影印紙

1・速寫

運用各種線條，簡單畫出主題。

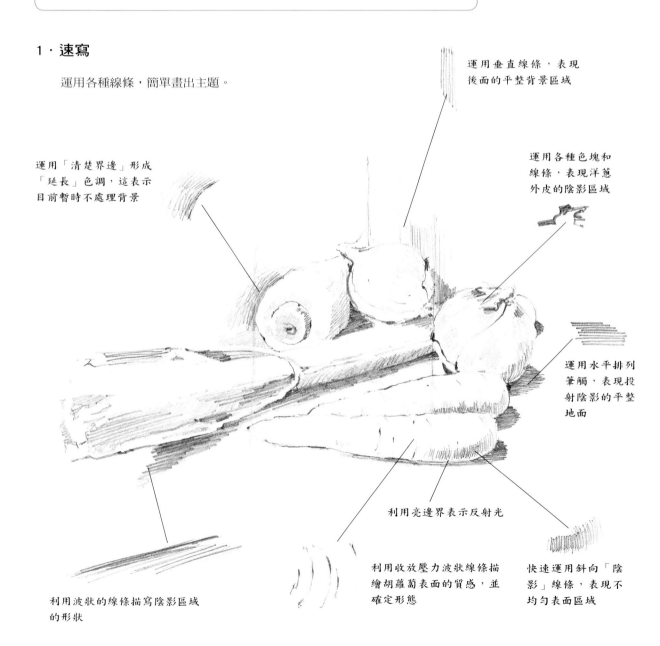

運用垂直線條，表現後面的平整背景區域

運用「清楚界邊」形成「延長」色調，這表示目前暫時不處理背景

運用各種色塊和線條，表現洋蔥外皮的陰影區域

運用水平排列筆觸，表現投射陰影的平整地面

利用亮邊界表示反射光

利用收放壓力波狀線條描繪胡蘿蔔表面的質感，並確定形態

快速運用斜向「陰影」線條，表現不均勻表面區域

利用波狀的線條描寫陰影區域的形狀

2‧臨摹練習

　　在這裡我示範如何在紙張上簡單繪製物體位置，這是畫圖流程的第二步，您可以使用描圖紙和取景框進行構圖。

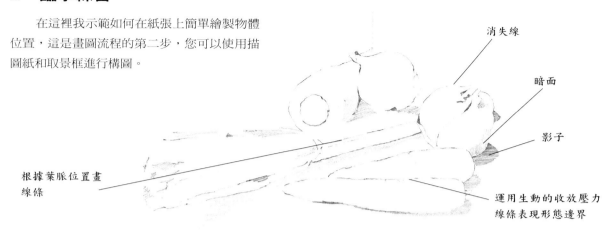

消失線

暗面

影子

運用生動的收放壓力線條表現形態邊界

根據葉脈位置畫線條

3‧開始建立明暗調子

　　在建立明暗調子之前，一定要在暗面區域加一點反射光。

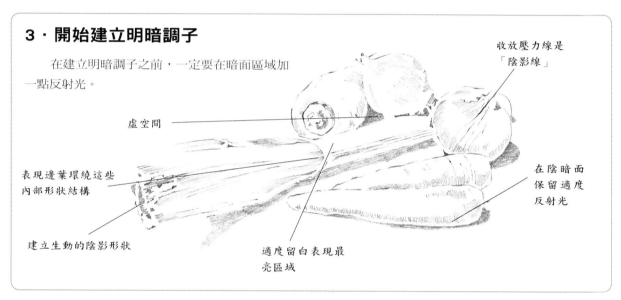

收放壓力線是「陰影線」

虛空間

在陰暗面保留適度反射光

表現邊葉環繞這些內部形狀結構

建立生動的陰影形狀

適度留白表現最亮區域

4‧完成圖

　　下面是完成圖，它運用豐富色階來表現陰影和亮點部分，構成一幅完整的靜物。

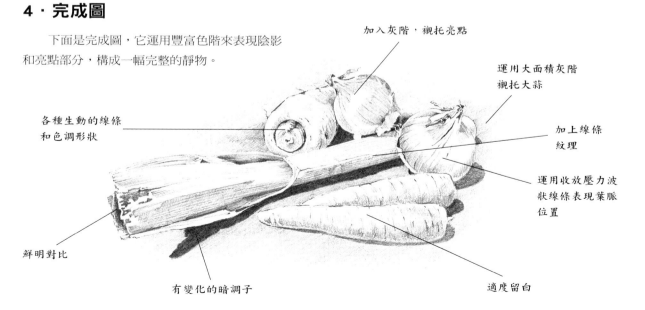

加入灰階，襯托亮點

運用大面積灰階襯托大蒜

各種生動的線條和色調形狀

加上線條紋理

運用收放壓力波狀線條表現葉脈位置

鮮明對比

有變化的暗調子

適度留白

問：哪些技法可用於快速畫出一棟建築的主體結構又不需要描繪太多細節？

答：運用飄忽壓力線條及垂直或斜向筆觸，繪製建築物的主體結構，但不添加過多細節，下面的技法將示範筆觸的用法。

材料
- 德爾文畫圖鉛筆：2B
- 畫圖紙

練習：複雜建築物

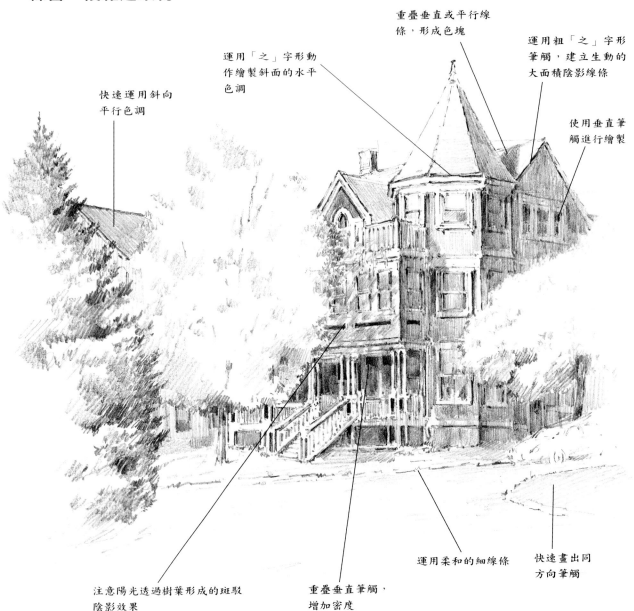

快速運用斜向平行色調

運用「之」字形動作繪製斜面的水平色調

重疊垂直或平行線條，形成色塊

運用粗「之」字形筆觸，建立生動的大面積陰影線條

使用垂直筆觸進行繪製

注意陽光透過樹葉形成的斑駁陰影效果

重疊垂直筆觸，增加密度

運用柔和的細線條

快速畫出同方向筆觸

速寫

在開始繪製建築物的速寫之前，快速畫出輔助線，確定窗戶與其他組成部分的位置關係，這種方式很有用。

技法：複雜建築物

按照以下技法，練習線條與色塊畫法，形成一棟建築物的主體結構。

建構有層次的色塊

1 · 先畫一個色塊

2 · 收起壓力

3 · 建立垂直色塊

4 · 重疊較暗色面

5 · 在色塊上畫線條

線條畫法

6 · 先畫出輔助線，用於確定各部分位置（參見上面的速寫）

7 · 變換鉛筆壓力，畫出生動邊界線，並透過線性畫法描繪細節

8 · 從邊界線開始畫出逐漸減弱明暗，表現建築物明暗邊的對比。在繪製草圖時，可在輔助線上畫上實線

9 · 生動的線條與色調

10 · 在輔助線上輕輕描出色塊形狀

「之」字形畫法

11 · 運用寬的「之」字形畫法，建立比較寬的陰影

12 · 這裡說明了如何在原有的陰影上重疊「之」字形筆觸

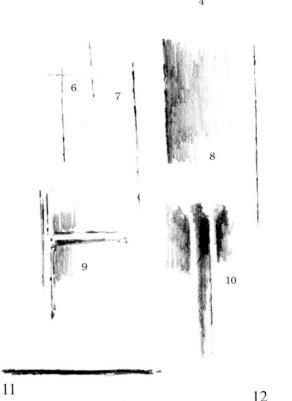

> **問：** 如何畫出建築物表面上的投影效果？
>
> **答：** 下面的技法說明如何在瓦片、磚塊、木材和其他材料上建立投影效果。

材料
- 德爾文畫圖鉛筆：4B和B
- 畫圖紙

房屋練習：建立投影效果

　　首先在淡色調上畫出投影區域，確定它的位置。然後慢慢加深色塊，累積陰影的層次。

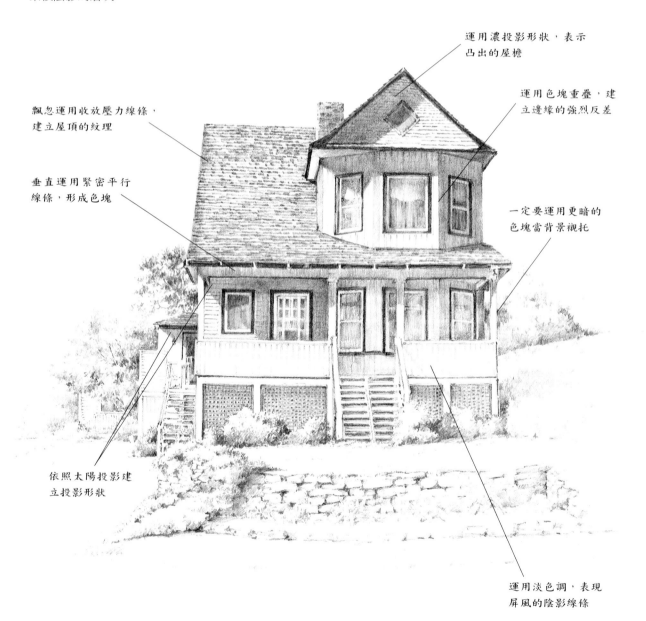

運用濃投影形狀，表示凸出的屋簷

運用色塊重疊，建立邊緣的強烈反差

飄忽運用收放壓力線條，建立屋頂的紋理

一定要運用更暗的色塊當背景襯托

垂直運用緊密平行線條，形成色塊

依照太陽投影建立投影形狀

運用淡色調，表現屏風的陰影線條

技法：窗戶、屋頂和木材

下面的技法說明如何完成房屋練習中各個部分的投影效果。

窗戶

1 · 使用軟鉛筆（如4B或5B），畫出暗色塊

2 · 垂直運用緊密平行線條，畫出色塊，形成投影形狀

3 · 使用較硬鉛筆（如B）整理邊界

4 · 使用各種色塊、線條，表現玻璃之後的窗簾

屋頂

1 · 飄忽運用收放壓力平行筆觸，畫出屋頂紋理

2 · 運用飄忽線條，為垂直或水平木板增加生動效果

木材

第1步：

1 · 繪製支柱的交錯效果

2 · 從亮桿位置運用「清楚界邊」原則，建立色塊，使之顯示在後面的暗陰影凹陷形狀的前面

第2步：

1 · 在屋檐下面加入色塊，並延伸到桿的邊緣

2 · 在屋檐下面畫出水平色塊

3 · 運用相同的垂直筆畫，不停地重疊色塊，直到您需要的色調。然後，垂直重疊色塊線條，實現預期的密度

牆壁和窗框

色調練習：

1 · 首先畫一個垂直色塊

2 · 在移動筆觸時減輕壓力，形成均勻的較淡色調

3 · 斜向重疊

1 · 從亮邊界運用「清楚界邊」原則，形成色塊變化

2 · 在下方加上較暗色調形成百葉窗

3 · 使用垂直筆觸畫出平整表面

問： 如何運用不同硬度鉛筆和紙張質感表現石材的投影和陰影凹陷形狀？

答： 古建築的窗戶非常適合作為練習主題，它可以說明如何運用強烈的色調對比和保留空白紙面來表現石材表面和石材內部的生動陰影效果。

材料
● 優質紙板

試用不同品牌和硬度的鉛筆

在開始之前，最好使用不同品牌和各種硬度的鉛筆在不同紙面上嘗試畫出線條和色塊，從中可發現最適合表現主題的材料。這些範例說明不同品牌和硬度鉛筆之間的區別。

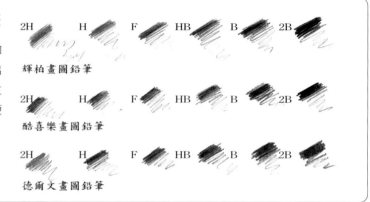

輝柏畫圖鉛筆

酷喜樂畫圖鉛筆

德爾文畫圖鉛筆

色調練習

這幅圖例說明如何先畫一些曲線，確定各部分與淡色調形狀的位置，然後再從亮邊界重疊暗面色調，斜向運用平行筆觸，建立形態的陰影。適度留白，形成最大的反差和效果。

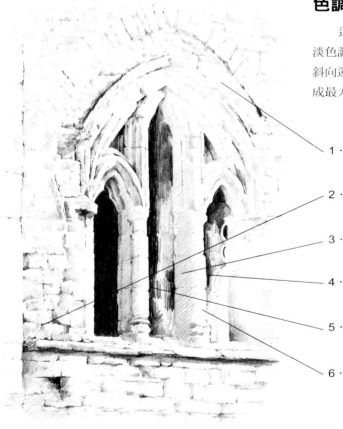

1・石材的顏色比較亮，線條和色調都比較鬆散

2・細線與暗調形狀形成對比

3・快速畫出斜向筆觸，形成投影區域

4・從虛邊線延伸至色調位置，加入暗色背景

5・從亮形態位置運用「清楚界邊」原則，形成暗面

6・適度留白，表現受光區域

完成

這個作品說明如何使用軟鉛筆在有質感紋路的紙張上描繪，從而形成暗色調和陰影線條的意境，其紋理效果要比在較平整的紙張表面更為明顯（如上一頁所示）。

材料
- 軟鉛筆
- 畫圖紙

1 · 高反差（最亮光區域旁的暗色調）效果襯托出亮的區域

2 · 使用曲線確定石頭的位置

3 · 在陰影區域畫出斜向筆觸

4 · 重疊色塊，形成濃暗色調

（a）運用鬆散的中度色調，表現凹陷形狀

（b）重疊較暗色調，增加密度

5 · 運用收放（變化壓力）筆觸，表示陰影線條

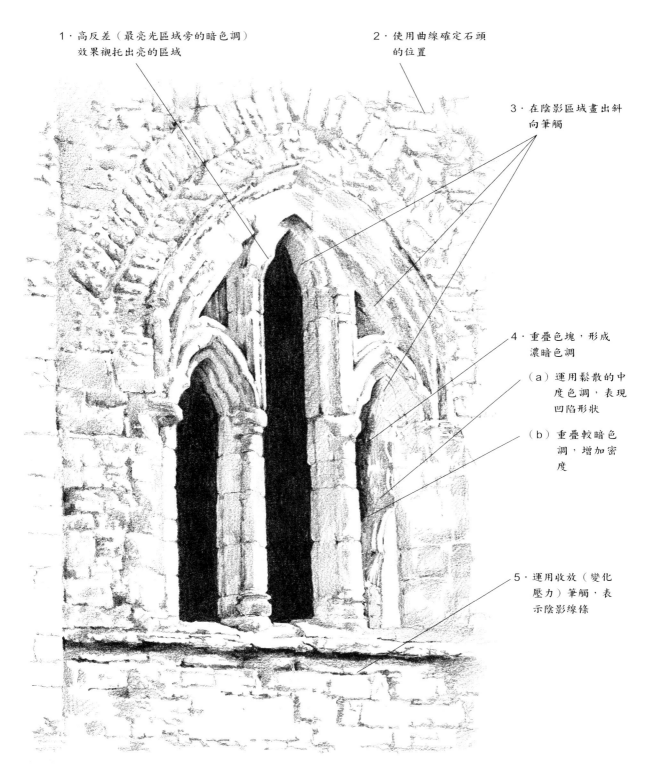

問： 如何靈活運用色調密度描繪石材建築內部的暗面和陰影？

答： 您可以運用線條法畫出石材結構，然後在上面覆蓋色塊，或者先畫出陰影區域色調，然後再繪製陰影。

材料
- 德爾文畫圖鉛筆：6B
- 畫圖紙

速寫

在本頁（和第27頁）的速寫中，建築物的陰影由一些線性筆觸及垂直色調構成，表示石材形狀。

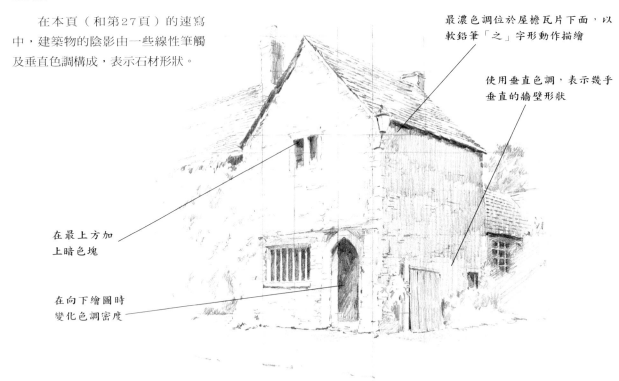

最濃色調位於屋檐瓦片下面，以軟鉛筆「之」字形動作描繪

使用垂直色調，表示幾乎垂直的牆壁形狀

在最上方加上暗色塊

在向下繪圖時變化色調密度

技法：善用色調

以下是在色塊上重疊的各種技法。

石頭和石材

1.
（a）石塊之間的陰影線條
（b）重疊的陰影色調

2.
（a）先畫陰影色調
（b）在色塊上畫陰影線條，用來表現石材形狀

門前區域

先加上暗色調，再逐步變成較亮色調

瓦片屋檐

（a）使用軟鉛筆的邊，繪製「之」字形動作
（b）透過瓦片之間成角度的陰影線條，表現不均勻的瓦片屋檐

（c）從暗的「之」字形線條開始，運用水平筆觸向下擦寫，表現投影形狀

完成

　　在完成的作品中，您可以看到運用各種技法，其中重疊的線條和色調分別構成色調和紋理的對比，從而表現出各種表面和陰影凹陷形狀。

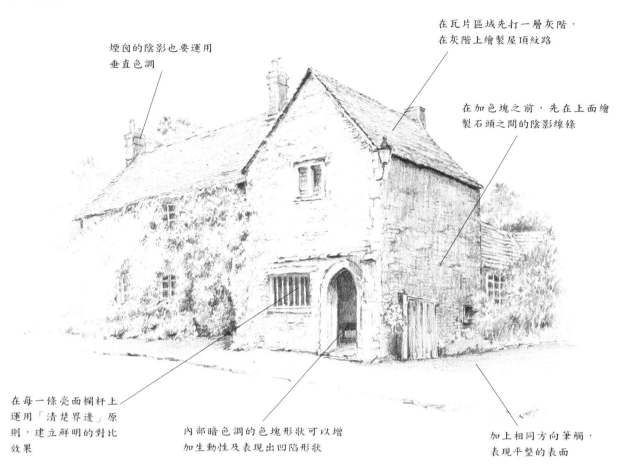

煙囪的陰影也要運用垂直色調

在瓦片區域先打一層灰階，在灰階上繪製屋頂紋路

在加色塊之前，先在上面繪製石頭之間的陰影線條

在每一條亮面欄杆上運用「清楚界邊」原則，建立鮮明的對比效果

內部暗色調的色塊形狀可以增加生動性及表現出凹陷形狀

加上相同方向筆觸，表現平整的表面

小屋練習

　　下面是另一個有陰影石牆的建築物範例。

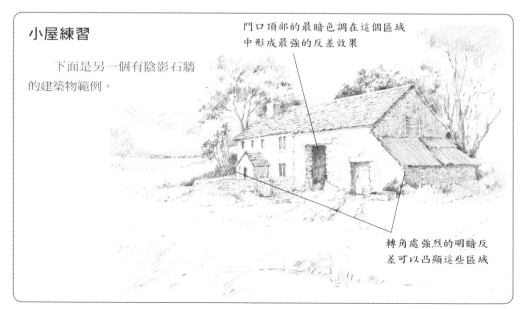

門口頂部的最暗色調在這個區域中形成最強的反差效果

轉角處強烈的明暗反差可以凸顯這些區域

問： 我可以使用哪些不同的筆觸動作描繪小木屋中木製扶手的紋理與混合木頭和石頭的台階之間的對比效果？

答： 運用木頭練習的飄忽線條，在平滑紋理的石頭之間加入暗調形狀，並且使用有利於實現生動色調的紙張。

材料

- 德爾文石墨棒：8B
- 畫圖紙

在有紋理的畫圖紙上使用這種軟石墨棒，可以建立生動的木紋效果

小木屋練習

使用軟炭精筆建立木紋效果，為主題增添生動性，如：木頭、石頭和樹葉。

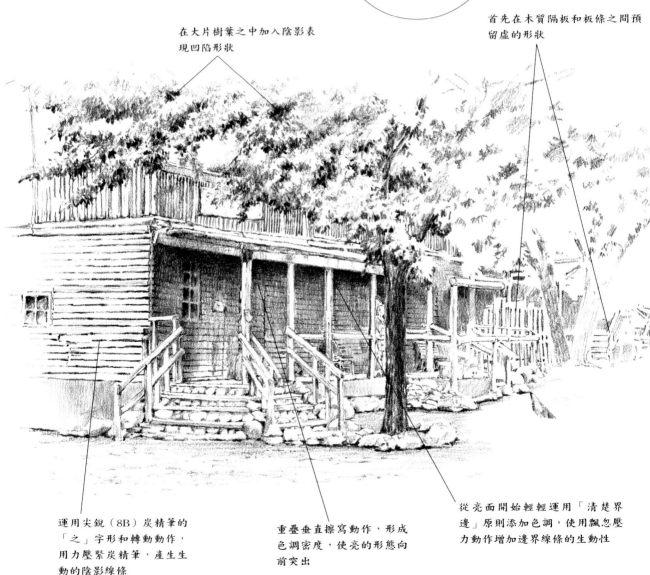

在大片樹葉之中加入陰影表現凹陷形狀

首先在木質隔板和板條之間預留虛的形狀

運用尖銳（8B）炭精筆的「之」字形和轉動動作，用力壓緊炭精筆，產生生動的陰影線條

重疊垂直擦寫動作，形成色調密度，使亮的形態向前突出

從亮面開始輕輕運用「清楚界邊」原則添加色調，使用飄忽壓力動作增加邊界線條的生動性

技法：木頭與石頭

仔細觀察包含木頭和石頭紋理的細小區域（如台階），有助於改進自己的繪畫技法。

重點提示：在各種紙張上嘗試繪製不同的圖形色調，確定在紙張紋理表面上能夠表現的最佳效果。

削尖炭筆，用於描繪細節

從亮邊面開始，運用「清楚界邊」原則形成對比，使亮的區域可以向前突出

注意這些小區域中出現的不同效果

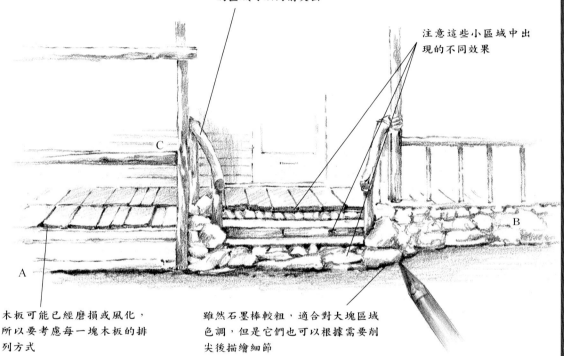

木板可能已經磨損或風化，所以要考慮每一塊木板的排列方式

雖然石墨棒較粗，適合對大塊區域色調，但是它們也可以根據需要削尖後描繪細節

A·組合運用「之」字形（較寬陰影線條）和轉動炭精筆（較窄陰影線條），同時運用飄忽壓力，形成木板、牆板和原木等的生動線條

B·運用曲線，將各個石頭分別排列在暗陰影凹陷形狀之前

C·運用飄忽線條動作及色調，快速形成柱子的紋理表面

問： 如何使用石墨塊繪製廢棄建築物？

答： 在紙張上變換石墨塊角度，交替使用寬窄邊和尖角，畫出不同形狀和寬度的筆跡，表現各個角度的不同效果。

在變換壓力時輕輕轉動手指之間的石墨塊，運用定向筆觸畫出樹幹、分枝和嫩枝

廢棄建築物

變換石墨塊的壓力，運用上下移動動作，繪製遠距離柔軟的背景效果

使用整個石墨塊末端邊，垂直用筆，表現木板形態（可以將石墨塊分成兩塊，以方便繪畫）

用力壓緊畫法：運用長或短的垂直筆觸，畫出陰影形狀及其他暗區域的濃暗色調

變換筆觸方向，在石墨塊末端運用不同的壓力，可以表現草叢的效果

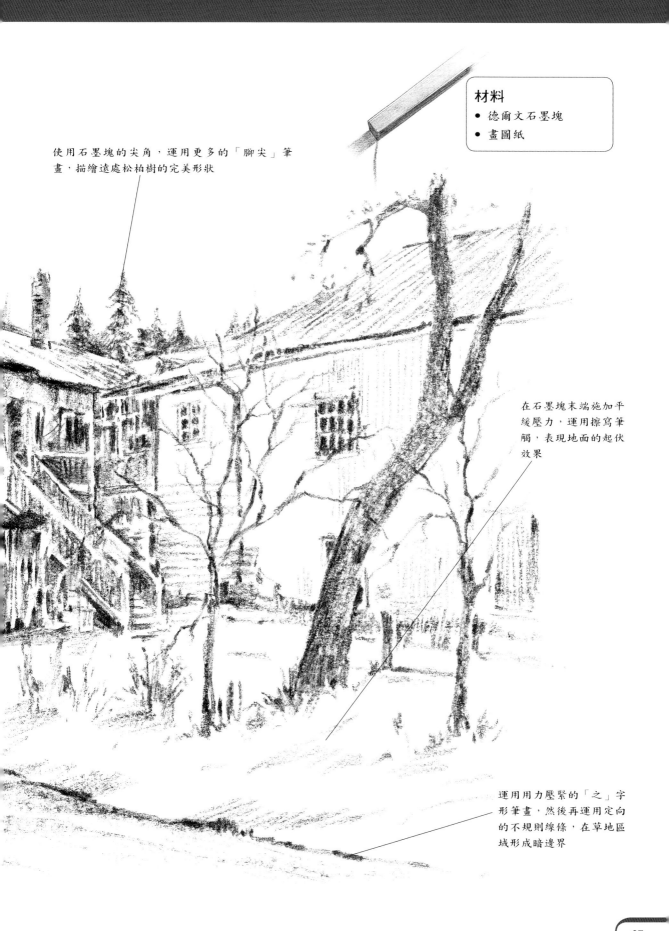

使用石墨塊的尖角,運用更多的「腳尖」筆畫,描繪遠處松柏樹的完美形狀

材料
- 德爾文石墨塊
- 畫圖紙

在石墨塊末端施加平緩壓力,運用擦寫筆觸,表現地面的起伏效果

運用用力壓緊的「之」字形筆畫,然後再運用定向的不規則線條,在草地區域形成暗邊界

問：我聽說圖畫都是由各種筆跡構成的，但是我應該如何確定使用哪一種筆跡，以及如何畫出這種筆跡？

答：請觀察下面的色調形狀，在創作各個形狀彼此之間的關係時，要忘記繪畫主題，盡量不要畫出看到的全部東西，而是要問自己：「在不影響表現精華涵義的前提下，我能夠省略掉多少東西？」

材料
- 德爾文畫圖鉛筆：6B
- 平整的白色畫圖紙

觀察筆跡和形狀

創作各種造型時，可以比較它們的形狀、紋理，不用全部畫出，宜有目的地選擇重點保留或省略。

這是放大後的筆跡和簡化形狀

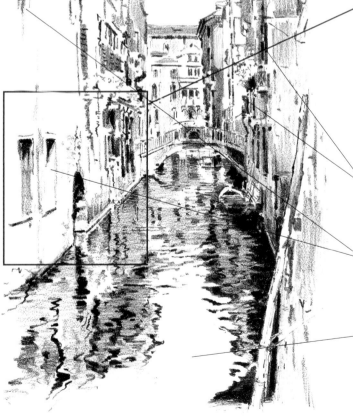

位於陽光照射區域和陰影區域的垂直筆跡，都是表現牆壁形態所需要的技法

這個筆觸可以告訴觀看者窗戶的所在位置，但該表現起來是很寫意的

只要將亮區域周圍的形狀與主題相關聯（這裡是指水漣漪），那麼省略的元素與添加的元素同等重要

問： 如何使用建築物作為對象，描繪出抽象形態？

答： 有許多方法可以實現這個效果，這裡示範的例子是其他建築玻璃反射影像的速寫。在一張帶紋理的紙張上，運用色調筆跡和形狀，創作出一種抽象表現，表示玻璃窗之間看到的扭曲影像。

抽象形狀練習

　　仔細觀察整個練習的各個部分，就可以利用各種明暗色調和技法，以及運用想象力表現形狀和紋理。

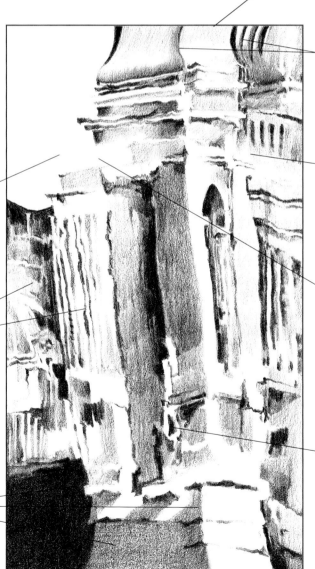

各種曲線與水平線條的生動表現形成對比

色調融合到白色紙中

消失線邊界

鮮明對比

紙面留白處和虛空間互相關聯

各種色調和線條表現

暗調子和灰調子與留白處形成對比

問： 一個完整的建築物繪畫過程包括哪幾個步驟？

答： 大多數建築物練習都包含3個主要步驟，細節見本頁和下一頁的介紹。

材料
- 德爾文黑瑪瑙繪圖筆
- 山度士華特福HP高純白水彩紙

技法：建築物繪畫步驟

速寫可以在影印紙或圖畫紙上進行，確定各個部分的位置，在需要時作出適當的更改。

第1步：速寫

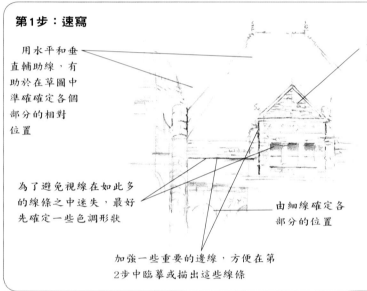

用水平和垂直輔助線，有助於在草圖中準確確定各個部分的相對位置

為了避免視線在如此多的線條之中迷失，最好先確定一些色調形狀

加強一些重要的邊線，方便在第2步中臨摹或描出這些線條

由細線確定各部分的位置

運用曲線繪製紋理表面

使用水平連續線條，上下變換方向（箭頭表示用筆方向）

記住筆觸壓力，在曲線繪製過程中需要變換壓力；有時候完全提起，但是動作仍然繼續。因此，再恢復時，並沒有失去連續性

第2步：繪出簡單輪廓

將重要的線畫到紙張上，這些線條畫得比較濃一點，但到最終階段時，要將它們畫得稍微淡一些。

第3步：繪出細節色調

為了畫出特定寬度的短線的水平陰影，要將筆觸拉回一段距離，然後再向前畫一小段短線（a）。運用鉛筆芯的寬邊，重複這個動作，直到達成符合要求的寬度（b）。為完成的圖像加強色調（c）

完成圖的細節

（a）　　　　　（b）

（c）

建築物練習的3個步驟

第1步
使用輔助線和曲線繪製草圖，先畫出大致的線條，方便以後對某些物件進行調整。

第2步
描摹簡單的結構線條，確定各部分的位置，然後在上面畫出明暗色調。

第3步
使用鉛筆描繪細節，形成強烈反差，完成圖像的繪製。

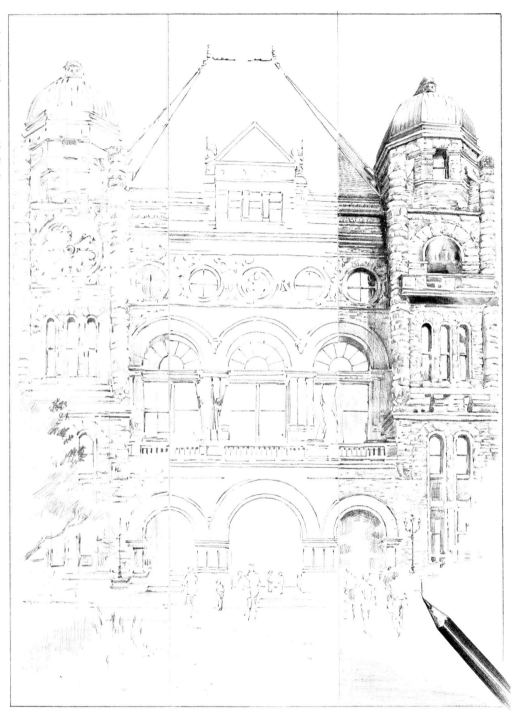

第1步
這個階段只需要快速描繪前景圖像來確定位置，不需要太詳細。

第2步
最前面的邊線要比這些線條更淺一些並重疊色調，逐漸增強密度。

第3步
從邊緣開始運用「清楚界邊」原則，透過重疊色調、細條和形狀，描寫較暗的凹陷區域。

問： 哪些技法可用於表現帽子、眼鏡、衣服等配飾？

答： 無論是描繪側面、四分之三側視圖或是正視圖，最好就是先繪製出輔助線草圖，然後再運用隨意筆觸進行繪製，最後再完成最終效果。按照下面的輔助線，掌握如何描繪出逼真的人物配飾的技巧。

材料
● 輝柏畫圖鉛筆：6B
● 影印紙

第2步：鉛筆素描

這些隨意描繪的草圖可用於嘗試配飾的位置，在開始繪製最終習作之前要查看不同的角度。

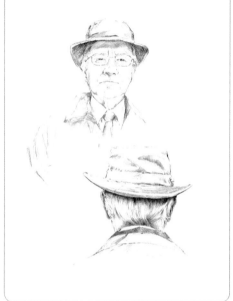

第1步：試探性描繪

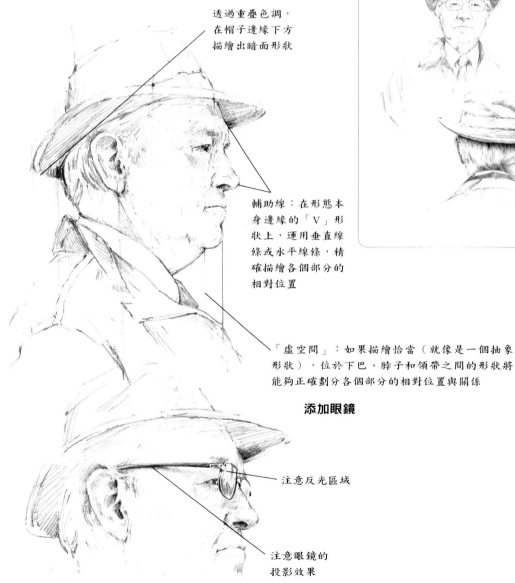

透過重疊色調，在帽子邊緣下方描繪出暗面形狀

輔助線：在形態本身邊緣的「V」形狀上，運用垂直線條或水平線條，精確描繪各個部分的相對位置

「虛空間」：如果描繪恰當（就像是一個抽象形狀），位於下巴、脖子和領帶之間的形狀將能夠正確劃分各個部分的相對位置與關係

添加眼鏡

注意反光區域

注意眼鏡的投影效果

第3步：描繪細節

現在，可以進入描繪圖畫的最後階段了。

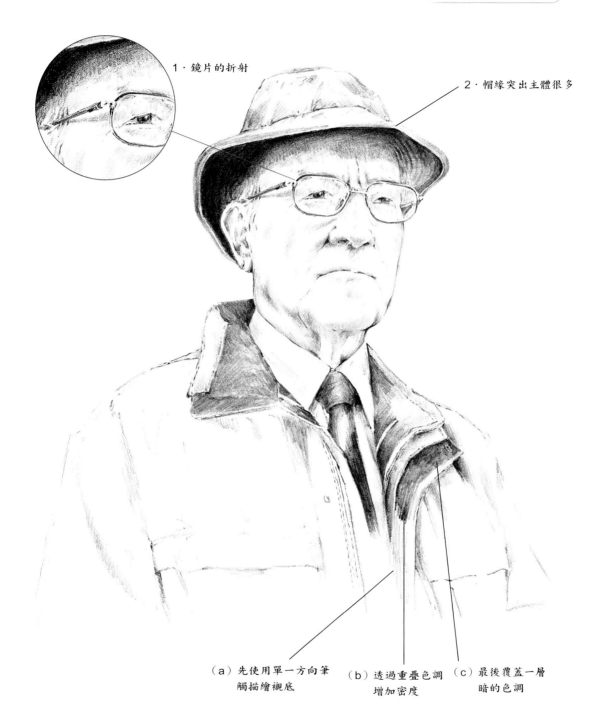

1．鏡片的折射

2．帽緣突出主體很多

（a）先使用單一方向筆觸描繪視底

（b）透過重疊色調增加密度

（c）最後覆蓋一層暗的色調

問： 在描繪手的時候，怎樣做才能描繪到位？

答： 留心觀察角度，避免使用生硬（像電線一樣）的輪廓線條。相反地，要使用收放壓力線條，確定形態的邊緣。觀察並繪出手指之間的陰暗面，不要只關注各個手指和拇指，而認為它們是單獨的形態。

材料
- 軟鉛筆
- 素描紙

尋找角度

搜集想法

當模特靜止時，即他們的手臂和手掌都完全放鬆，您就可以在素描本上記錄下這些圖像，然後再慢慢描繪他們的狀態。

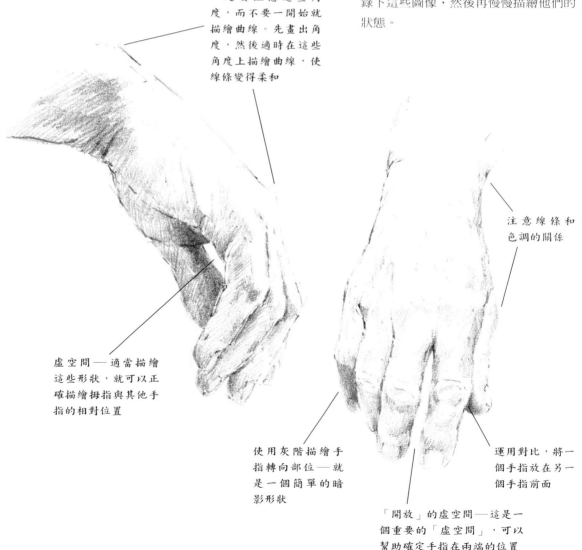

一定要注意這些角度，而不要一開始就描繪曲線。先畫出角度，然後適時在這些角度上描繪曲線，使線條變得柔和

注意線條和色調的關係

虛空間──適當描繪這些形狀，就可以正確描繪拇指與其他手指的相對位置

使用灰階描繪手指轉向部位──就是一個簡單的暗影形狀

運用對比，將一個手指放在另一個手指前面

「開放」的虛空間──這是一個重要的「虛空間」，可以幫助確定手指在兩端的位置

進階練習

這些草圖需要透過單一色調、紙面留白和飄忽繪製的線條來增加效果的生動性。

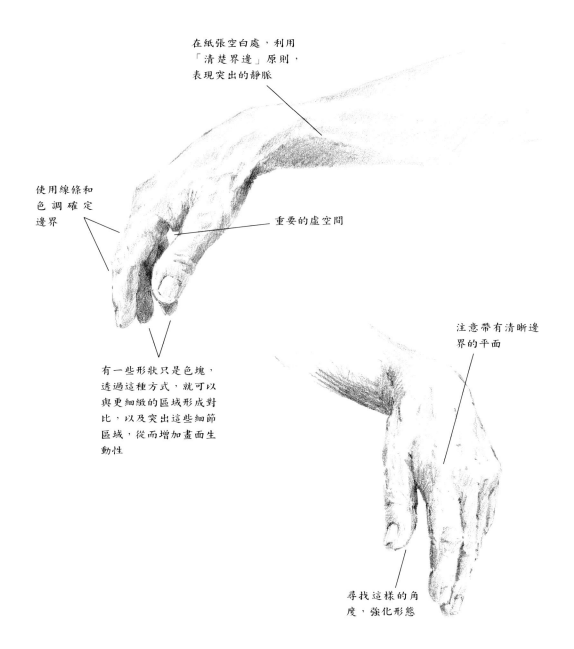

在紙張空白處，利用「清楚界邊」原則，表現突出的靜脈

使用線條和色調確定邊界

重要的虛空間

有一些形狀只是色塊，透過這種方式，就可以與更細緻的區域形成對比，以及突出這些細節區域，從而增加畫面生動性

注意帶有清晰邊界的平面

尋找這樣的角度，強化形態

問：有哪些技法可用於增強兩個人物之間的關係？

答：母與子的插圖包含了強烈的暗調子，可以用下面的技法來增強兩個人物之間的關係。

在下一頁中，兩個人物距離更近，他們之間的狹窄虛空間和微妙陰影可以強化他們之間的相對位置。

<div style="float:right; border:1px solid; padding:4px;">
材料
● 軟鉛筆
● 素描紙
</div>

練習：母與子

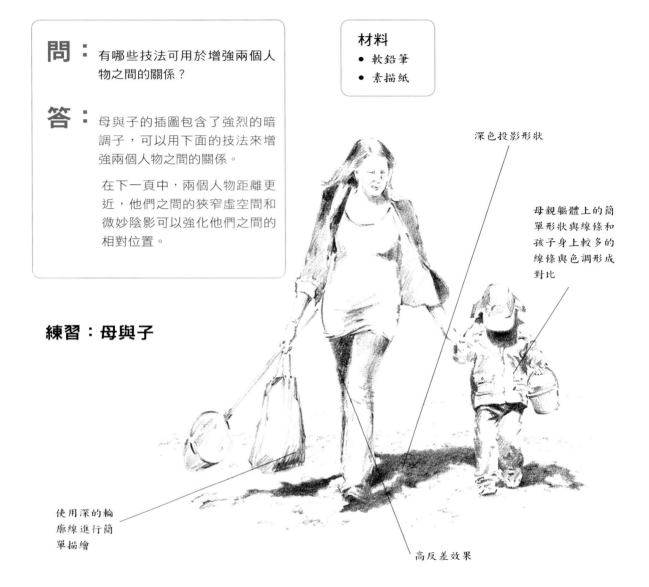

深色投影形狀

母親軀體上的簡單形狀與線條和孩子身上較多的線條與色調形成對比

高反差效果

使用深的輪廓線進行簡單描繪

技法：陰影線條和形狀

1・書包─運用長短結合的「之」字線表現壓力和重量
2・衣物─快速描繪斜向色調
3・陰影形狀與線條─（a）聚集筆觸，（b）纏繞線條，（c）「之」字形線條
4・輕快的皺褶─運用「清楚界邊」原則
5・投影─使用擦寫筆畫
6・確定形態位置─收放壓力曲線

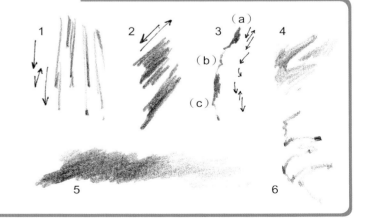

虛空間和陰影形狀

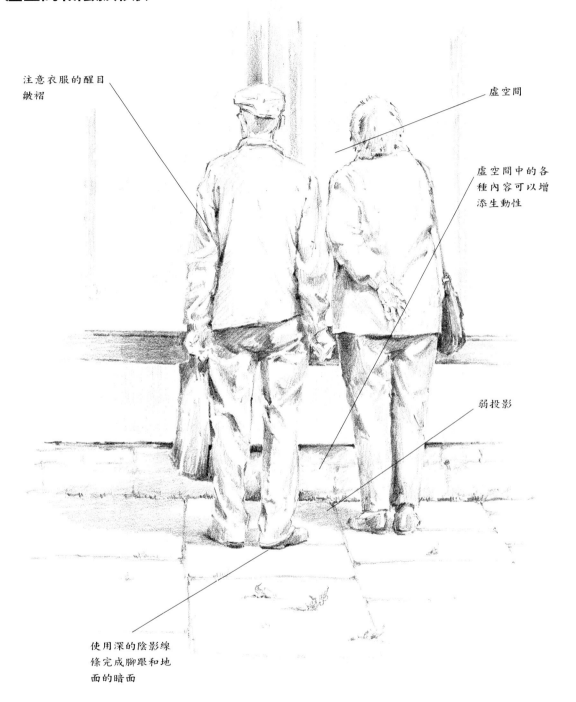

注意衣服的醒目
皺褶

虛空間

虛空間中的各
種內容可以增
添生動性

弱投影

使用深的陰影線
條完成腳跟和地
面的暗面

問：下面關於人物的術語是甚麼意思：（a）「尋找角度」（b）「依照形態」（c）「陰影形狀和陰影線條」（d）「關係」（e）「虛空間」。

材料
● 輝柏畫圖鉛筆：B
● 優質紙板

答：解釋這些術語的最佳方法是使用真實可見的圖畫，為了幫助您理解它們的含義，我透過下面的移動人物素描說明各種效果應用的時機。

尋找角度、依照形態和陰影形狀

皺褶的陰影線條必須依照形態線條變化的方向

尋找皺褶中的角度

皺褶中的陰影形狀

虛空間

1‧大面積「虛空間」
（a）球桿與頭髮的關係
（b）頭髮與肩膀的關係
（c）上衣與褲子的關係
（d）球桿頭與臀部的關係

2‧小面積「虛空間」
（a）上臂下部
（b）袖子部分
（c）胸部上部和身體前面，使用下拉線作為參考

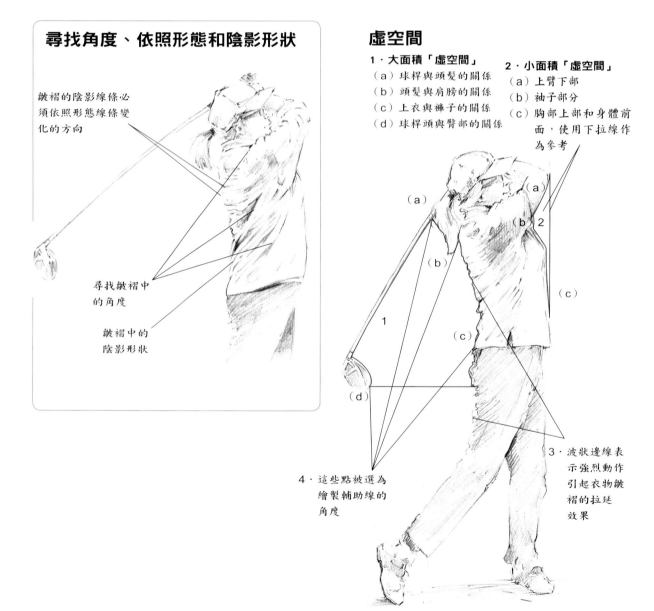

4‧這些點被選為繪製輔助線的角度

3‧波狀邊線表示強烈動作引起衣物皺褶的拉延效果

注意基本形狀

在描繪移動的人物畫時（比如下面的兩個例子），通常一定要忘記繪畫主題，轉而關注於那些特殊且可供聯想的形狀。

材料
● 德爾文畫圖鉛筆：3B
● 影印紙

1‧觀察虛空間產生的形狀

盡量不要考慮如何描繪從這個角度看到的手掌，只需要畫出看到的形狀即可

專注各個虛空間的形狀，即可完成真實的形體

大腿的效果主要是由陰影所構成

2‧暗示動作

用「速寫」方法表現動作效果。

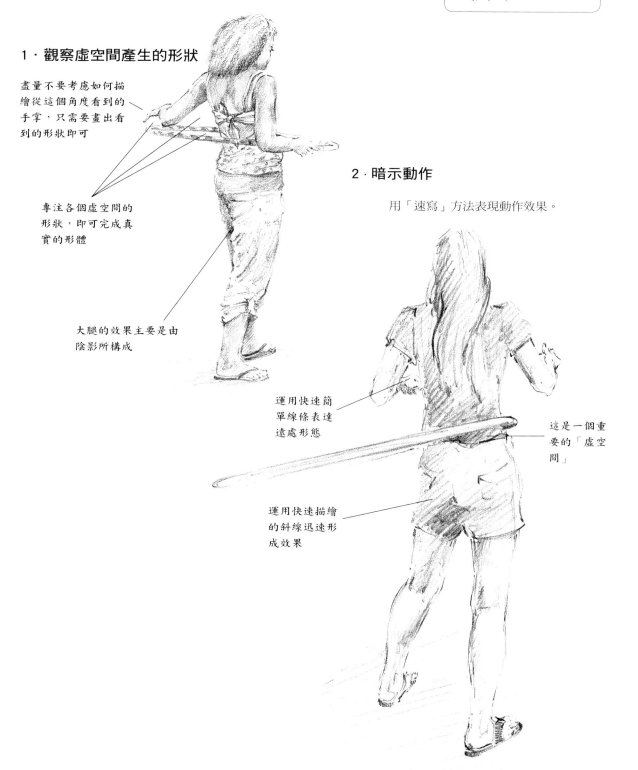

運用快速簡單線條表達遠處形態

這是一個重要的「虛空間」

運用快速描繪的斜線迅速形成效果

問： 甚麼是描圖紙？它有甚麼用途？

答： 描圖紙是非常平整的白色半透明紙張，它可用於速寫，確定構圖畫出各個圖像，從而得到速寫並實現繪畫創意。

材料
- 德爾文畫圖鉛筆：6B
- 描圖紙

在描圖紙上速寫

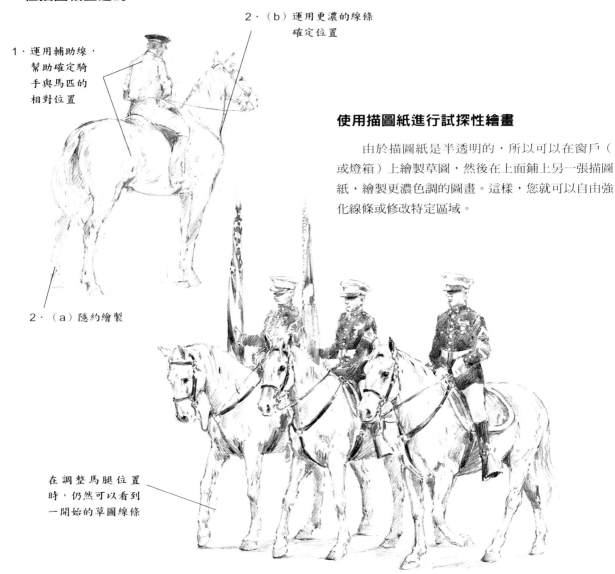

2·（b）運用更濃的線條確定位置

1·運用輔助線，幫助確定騎手與馬匹的相對位置

2·（a）隱約繪製

使用描圖紙進行試探性繪畫

由於描圖紙是半透明的，所以可以在窗戶（或燈箱）上繪製草圖，然後在上面鋪上另一張描圖紙，繪製更濃色調的圖畫。這樣，您就可以自由強化線條或修改特定區域。

在調整馬腿位置時，仍然可以看到一開始的草圖線條

使用描圖紙進行試畫

1・關係對比

　　馬匹與騎手之間的流動性不如人物與機械之間的流動性明顯。在這裡，我們於機器結構的重型機車和兩個人物之間的關係上形成對比。

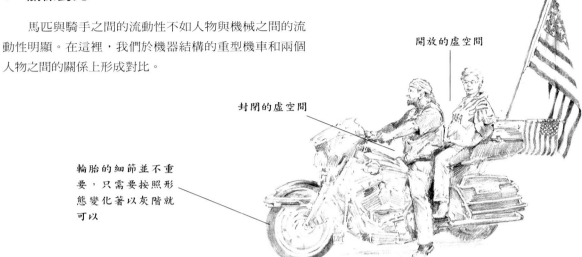

開放的虛空間

封閉的虛空間

輪胎的細節並不重要，只需要按照形態變化著以灰階就可以

2・趨向抽象化

　　就像第89頁所介紹的，機器提供了一些抽象表達的機會，如鉻合金反射影像或引擎部件，描圖紙的表面是理想的試畫材料。

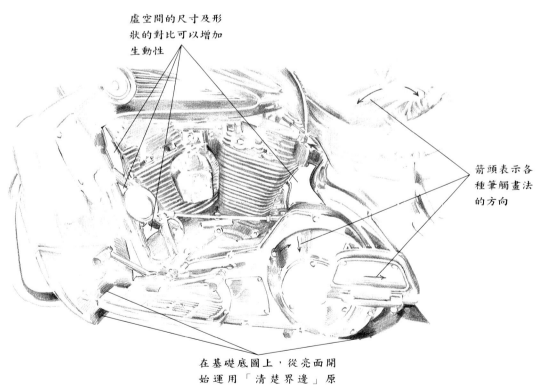

虛空間的尺寸及形狀的對比可以增加生動性

箭頭表示各種筆觸畫法的方向

在基礎底圖上，從亮面開始運用「清楚界邊」原則，重疊更暗的色調

問：在描繪生活中人物的草圖時，如果人物保持靜止，並且有其他的色調形狀，有哪些筆觸動作可用於快速表達？

答：保持鉛筆筆觸不離開紙面，運用曲線繪製方法，可在人物移動之前完成速寫。

材料
- HB鉛筆（速寫）
- 軟鉛筆（主體練習）
- 影印紙

確定形態的曲線

在繪畫過程中，大多數線條都是由不離開紙面的鉛筆筆觸完成的。

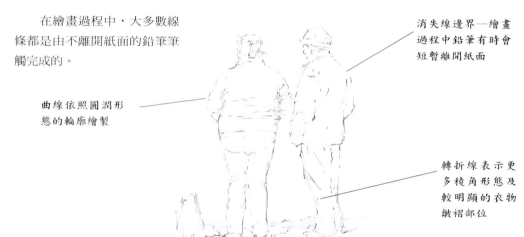

曲線依照圓潤形態的輪廓繪製

消失線邊界—繪畫過程中鉛筆有時會短暫離開紙面

轉折線表示更多稜角形態及較明顯的衣物皺褶部位

運用同一方向的筆觸

使用軟鉛筆，運用同一方向的筆觸，快速完成色調形狀。

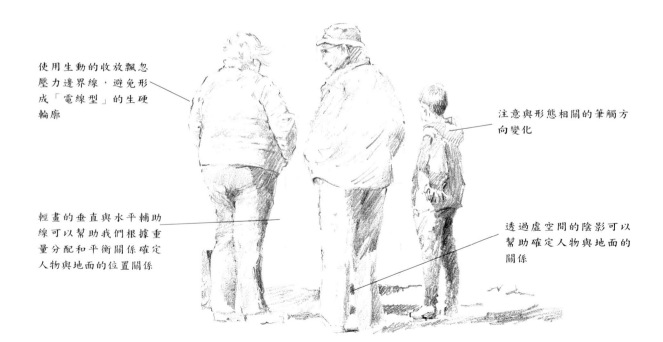

使用生動的收放飄忽壓力邊界線，避免形成「電線型」的生硬輪廓

輕畫的垂直與水平輔助線可以幫助我們根據重量分配和平衡關係確定人物與地面的位置關係

注意與形態相關的筆觸方向變化

透過虛空間的陰影可以幫助確定人物與地面的關係

善用色調表示色彩和陰影

　　透過重疊色塊來表現內容可能需要花費更長的時間，然而如果使用白紙來表示亮面和襯托亮面的形態，進而可增加畫面情境同時也能減少素描時間。

重點提示：如果有足夠的時間畫出人物的背景，那麼這將有利於理解與距離相關的大小和比例。

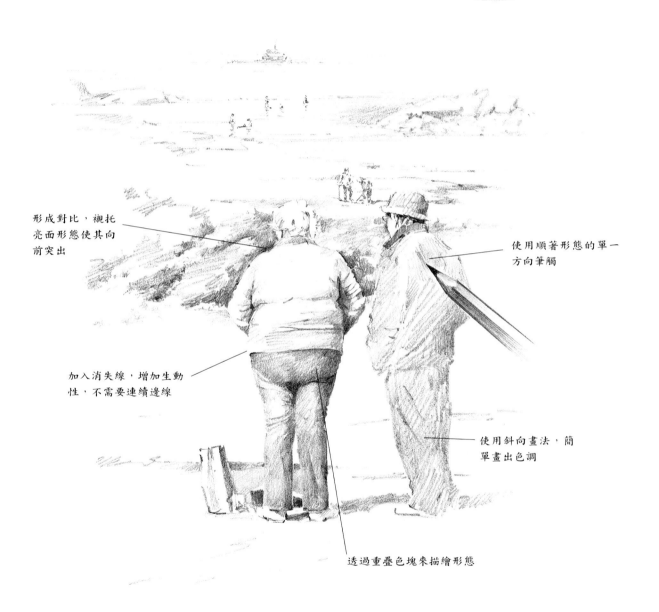

形成對比，襯托亮面形態使其向前突出

使用順著形態的單一方向筆觸

加入消失線，增加生動性，不需要連續邊線

使用斜向畫法，簡單畫出色調

透過重疊色塊來描繪形態

問：請問在畫小孩時需要考慮哪些問題？

答：畫小孩子需要考慮許多方面，包括他們的眼睛、四肢的形狀和他們的衣服，我將在下面和下一頁的示範中介紹這些技法。

材料
● 德爾文畫圖鉛筆：6B
● 山度士華特福HP高純白水彩紙

重點提示：如果準備拍張照片，那麼要在小孩不注意的時候拍，這樣的姿態才不會太做作。

玩耍的小孩

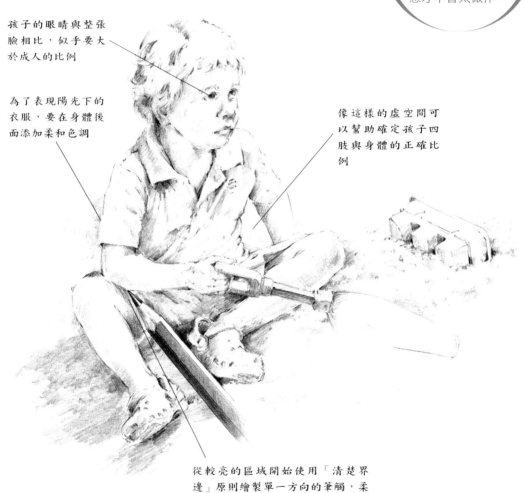

孩子的眼睛與整張臉相比，似乎要大於成人的比例

為了表現陽光下的衣服，要在身體後面添加柔和色調

像這樣的虛空間可以幫助確定孩子四肢與身體的正確比例

從較亮的區域開始使用「清楚界邊」原則繪製單一方向的筆觸，柔和色調表示柔軟皮膚上的投影

自然位置

一定要考慮描繪的孩子（或孩子們）的位置和姿態，這樣才能完成一幅較自然的習作。

材料
- 德爾文黑瑪瑙繪圖筆
- 影印紙

1·群組練習

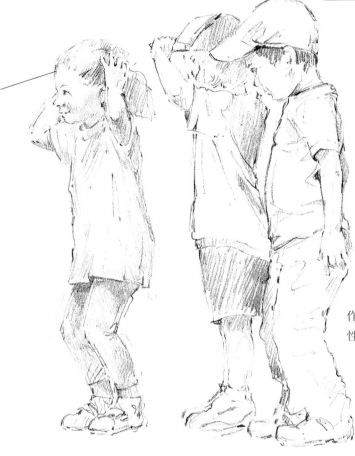

幼兒頭部的骨架與成年人相比，比例顯得更大一些

從描繪人的身體動作可以表現出不同的個性。

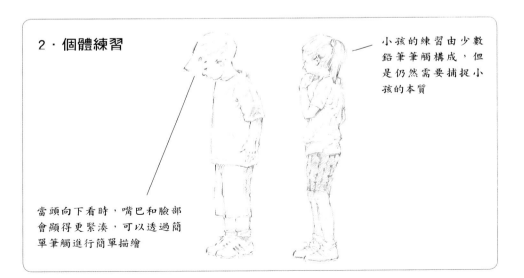

2·個體練習

當頭向下看時，嘴巴和臉部會顯得更緊湊，可以透過簡單筆觸進行簡單描繪

小孩的練習由少數鉛筆筆觸構成，但是仍然需要捕捉小孩的本質

問： 如何描繪人物之間的生動表情，以及他們在街景中與其他建築物的關係？

答： 觀察下面的練習，學習如何創作人物在各種場景中的生動表情。

材料
- 德爾文畫圖鉛筆：6B
- 山度士華特福HP高純白水彩紙

觀察人物的相對位置

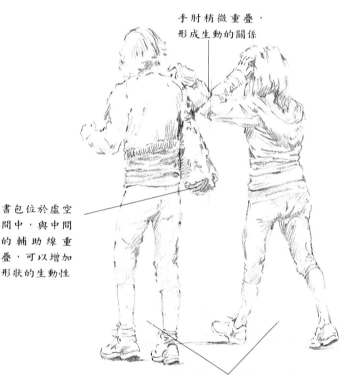

手肘稍微重疊，形成生動的關係

書包位於虛空間中，與中間的輔助線重疊，可以增加形狀的生動性

這些虛空間可以增加生動性

這兩個人物相互重疊，與另外兩個人物分開，這種排列可以形成生動的對比效果

街景：速寫

街景中人物的速寫，是下一頁的草稿。

材料
- 德爾文畫圖鉛筆：B
- 描圖紙

街景：最終稿

　　使用速寫線條表現人物及陰影相對於建築和樹葉不同紋理的排列方式，可以構成生動的景象。

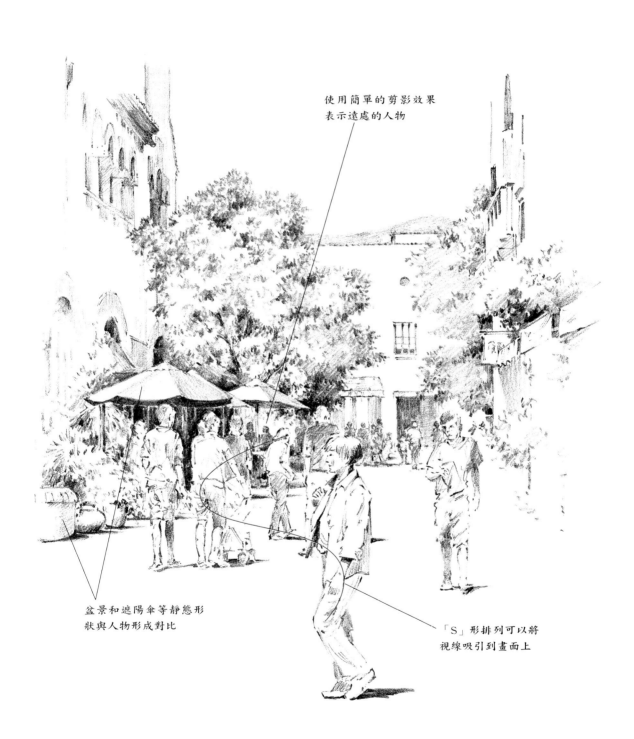

使用簡單的剪影效果
表示遠處的人物

盆景和遮陽傘等靜態形
狀與人物形成對比

「S」形排列可以將
視線吸引到畫面上

> **問**： 哪些技法可用於描繪動物的毛髮？
>
> **答**： 在下面和下一頁的部分技法中，我介紹了描繪短毛動物的平滑色調技法，以及描繪長毛動物所需要的「鑿邊」方法。

短毛動物：公牛

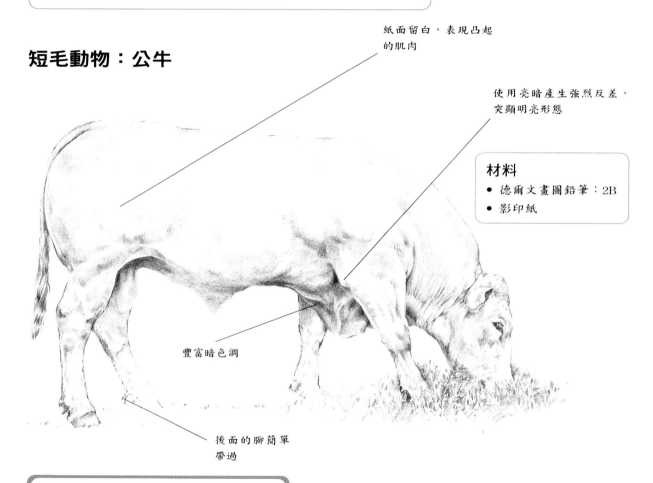

紙面留白，表現凸起的肌肉

使用亮暗產生強烈反差，突顯明亮形態

材料
- 德爾文畫圖鉛筆：2B
- 影印紙

豐富暗色調

後面的腳簡單帶過

技法：短毛

　　當練習短毛動物繪畫時，練習抽象形狀的平滑色調是很有用的：

1．畫一個色塊
2．使用鉛筆芯的細邊，畫出細小的飄忽壓力線條
3．收放壓力線條
4．製造豐富對比

技法：長毛/羊毛

　　在描繪長毛或短卷毛動物時，如下面的小羊和第3頁的牛，要重點注意交錯效果：在亮色調上添加暗色調，然後再在暗色調上添加亮色調。

1·使用鉛筆芯的邊，畫出寬線條筆觸
2·使用不同壓力，以不規則動作移動鉛筆，畫出暗色調
3·增加淺色調，並保持紙面留白，用於表現凸起區域

1　　　　2　　　　3

毛動物：小羊

重點提示：練習完全抽象的形狀和線條，增強描繪細緻色調的技法。

在亮區域上增加濃暗色調，形成高反差

建立重疊的色調

加入輕快筆觸

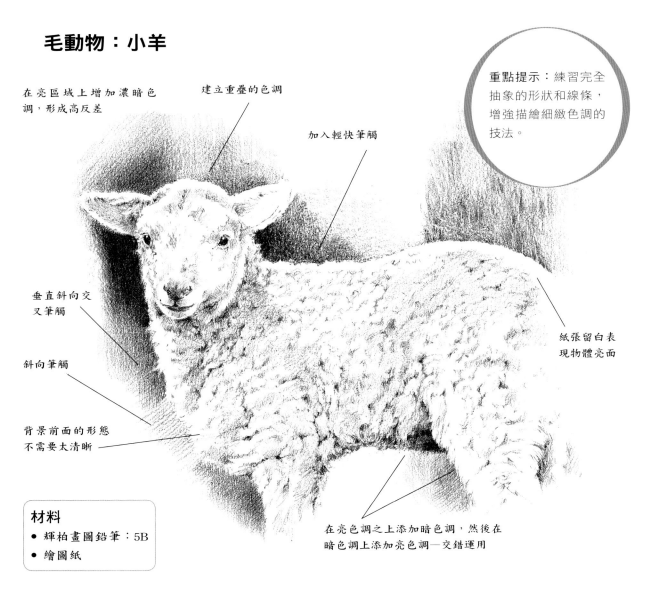

垂直斜向交叉筆觸

斜向筆觸

背景前面的形態不需要太清晰

紙張留白表現物體亮面

在亮色調之上添加暗色調，然後在暗色調上添加亮色調—交錯運用

材料

● 輝柏畫圖鉛筆：5B
● 繪圖紙

問： 描繪羽毛紋理的線條畫具有明暗色調的素描和精緻素描有哪些區別？

答： 下面的小雞練習可以說明這些習作之間的差別。

材料
- 輝柏畫圖鉛筆：6B
- 影印紙

重點提示：要考慮繪畫的生動性，避免使用生硬連續的粗實輪廓，在鉛筆上運用飄忽收放壓力，形成更為生動的線條。

線條畫

線條畫需要運用曲線來描繪形態，它可能是一幅輪廓圖，表現出相當單調的圖像，或者由各種不同方向繪製的線條構成，具體如下所示：

線條與色調畫可能包括：
（a）曲線
（b）輪廓線
（c）各種線條

（a）
（b）
（c）

線條與色調素描

在線條和色調素描中，有一些線條透過方向變化來描繪形態，如小鳥胸部線條，而另外一些線條則以鬆散組合來描繪羽毛形狀。

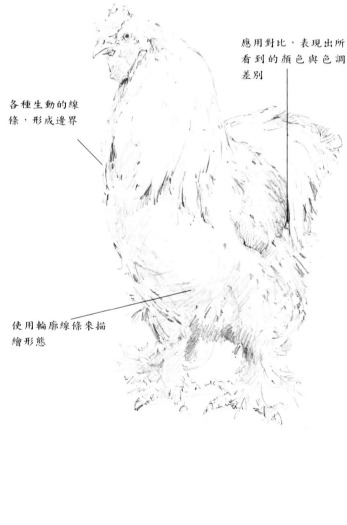

應用對比，表現出所看到的顏色與色調差別

各種生動的線條，形成邊界

使用輪廓線條來描繪形態

細節練習

　　最終的練習使用各種色調和形狀來形成對比，並形成逼真的羽毛形狀。

材料
- 德爾文畫圖鉛筆
- 優質紙板

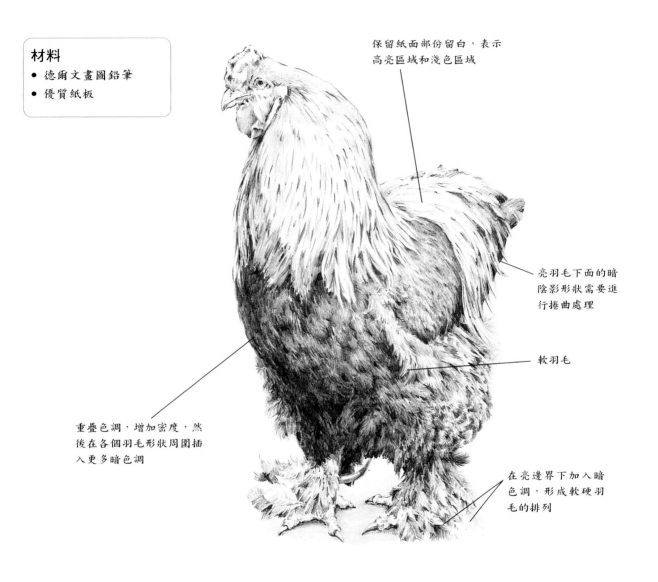

保留紙面部份留白，表示高亮區域和淺色區域

亮羽毛下面的暗陰影形狀需要進行捲曲處理

軟羽毛

重疊色調，增加密度，然後在各個羽毛形狀周圍插入更多暗色調

在亮邊界下加入暗色調，形成軟硬羽毛的排列

技法：羽毛

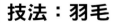

波狀「下拉」筆觸

描繪軟羽毛的筆觸

描繪羽毛中間脈絡的細波狀筆觸

增加其他細筆觸，同時適度留白

從中間帶開始畫出一系列筆觸

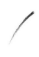

> **問：** 如何根據小鳥形態畫出羽毛形狀和紋路？
>
> **答：** 要分析各個形狀，因為它們是定義形態的元素。
> 在開始最終練習之前，要先從少量草圖開始。

材料
- 輝柏畫圖鉛筆：6B
- 影印紙

草圖

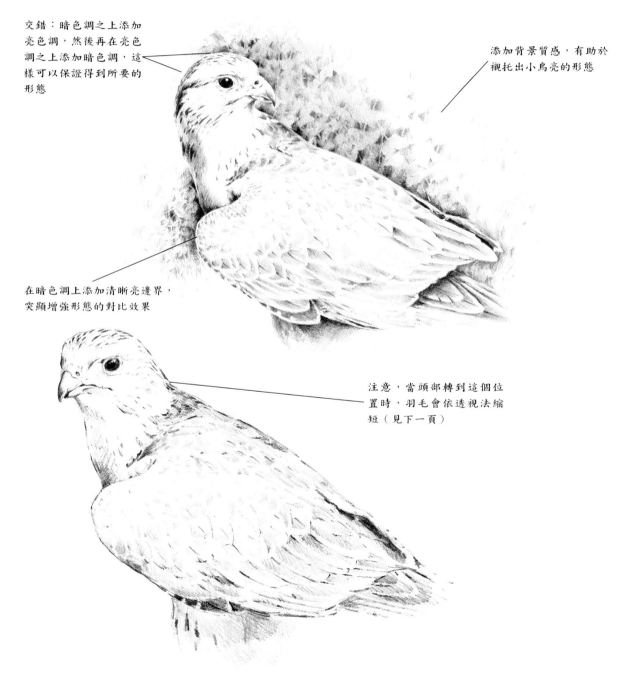

交錯：暗色調之上添加亮色調，然後再在亮色調之上添加暗色調，這樣可以保證得到所要的形態

添加背景質感，有助於襯托出小鳥亮的形態

在暗色調上添加清晰亮邊界，突顯增強形態的對比效果

注意，當頭部轉到這個位置時，羽毛會依透視法縮短（見下一頁）

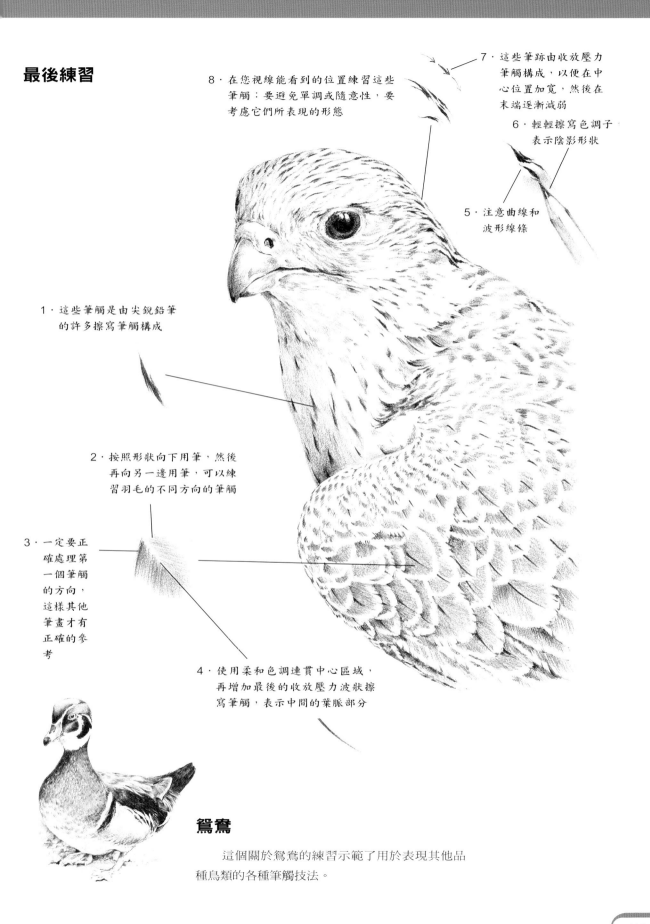

最後練習

8・在您視線能看到的位置練習這些筆觸：要避免單調或隨意性，要考慮它們所表現的形態

7・這些筆跡由收放壓力筆觸構成，以便在中心位置加寬，然後在末端逐漸減弱

6・輕輕擦寫色調子表示陰影形狀

5・注意曲線和波形線條

1・這些筆觸是由尖銳鉛筆的許多擦寫筆觸構成

2・按照形狀向下用筆，然後再向另一邊用筆，可以練習羽毛的不同方向的筆觸

3・一定要正確處理第一個筆觸的方向，這樣其他筆畫才有正確的參考

4・使用柔和色調連貫中心區域，再增加最後的收放壓力波狀擦寫筆觸，表示中間的葉脈部分

鴛鴦

這個關於鴛鴦的練習示範了用於表現其他品種鳥類的各種筆觸技法。

問： 如何描繪動物圖像前面的鐵絲柵欄？

答： 運用交錯筆畫，即在動物暗區域前面觀看時，在亮形態部分前面增加暗的鐵絲，就可以實現預期效果。

材料
- 酷喜樂畫圖鉛筆：8B
- 素描簿

消失線邊界─亮色調之上的亮色調

先輕鬆繪製草圖，確定圖像位置，再經過色調重疊來形成構圖

技法：交錯

1・用力壓緊　2・收起壓力

3・轉動鉛筆，再運用收放壓力線條

4・運用轉動和收放壓力線條，確定暗鐵絲的位置

5・運用「之」字形擦寫動作，從亮帶開始運用「清楚界邊」原則，形成連續暗色調區域

重點提示：運用輕壓力擦寫背景色調（從亮邊界開始運用「清楚界邊」原則），確定位置，然後進行一定的重疊，增加色調密度。

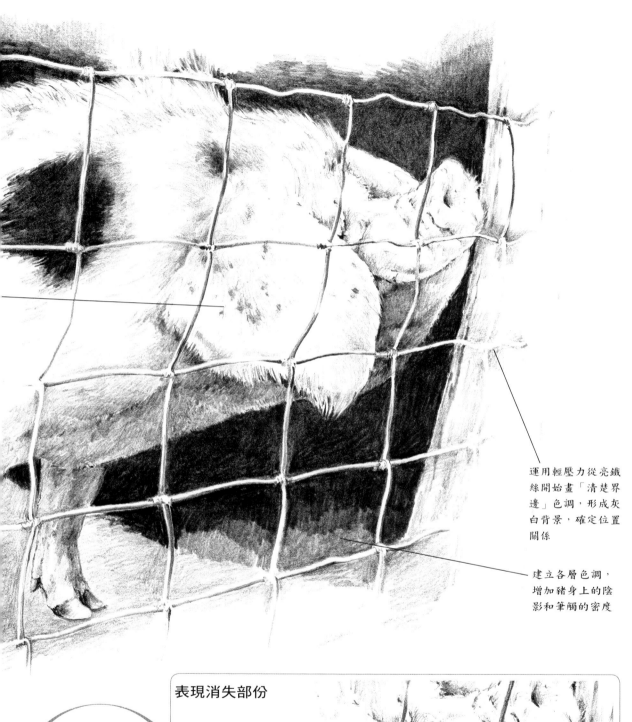

運用輕壓力從亮鐵絲開始畫「清楚界邊」色調，形成灰白背景，確定位置關係

建立各層色調，增加豬身上的陰影和筆觸的密度

表現消失部份

1・消失線邊界

2・色調筆觸

3・富變化的色調

重點提示：創作者可以在必要時使用一些簡單筆觸表現主題，盡量不要想描繪所有細節。

問 ： 當逆光的時候，要如何描繪較暗背景上形成光環的亮色動物毛髮（軟毛）等效果？

答 ： 這裡需要經過幾個步驟，下一頁將詳細說明這些步驟。

表現「光環」效果

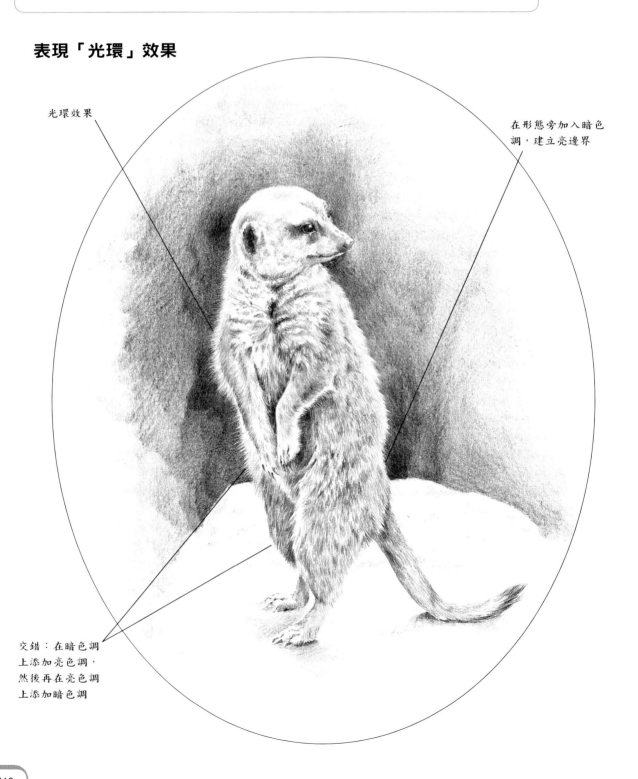

光環效果

在形態旁加入暗色調，建立亮邊界

交錯：在暗色調上添加亮色調，然後再在亮色調上添加暗色調

繪畫步驟

在毛髮外邊緣保留一條紙面留白，再加上背景色調

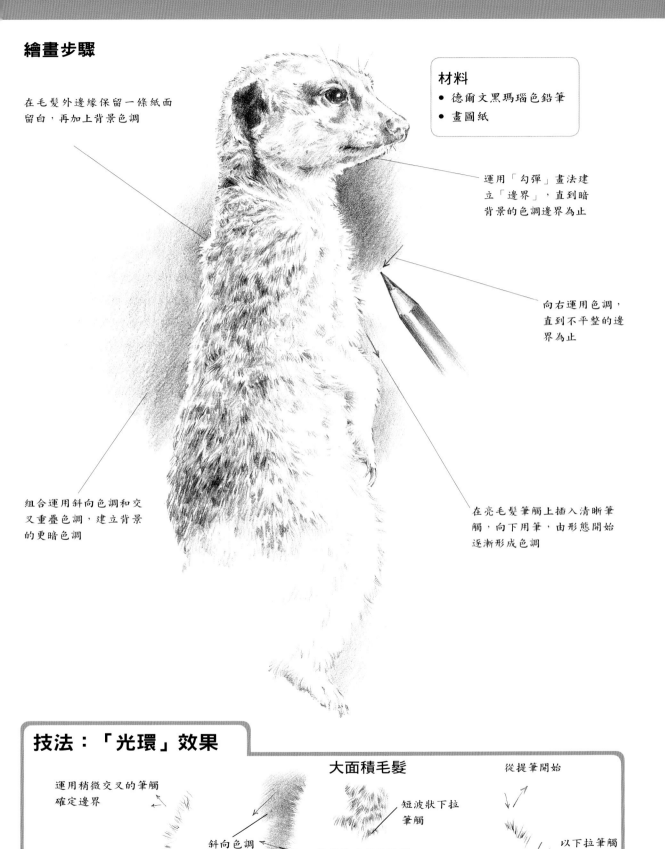

材料
- 德爾文黑瑪瑙色鉛筆
- 畫圖紙

運用「勾彈」畫法建立「邊界」，直到暗背景的色調邊界為止

向右運用色調，直到不平整的邊界為止

組合運用斜向色調和交叉重疊色調，建立背景的更暗色調

在亮毛髮筆觸上插入清晰筆觸，向下用筆，由形態開始逐漸形成色調

技法：「光環」效果

運用稍微交叉的筆觸確定邊界

斜向色調

大面積毛髮

短波狀下拉筆觸

從柔軟毛髮效果開始畫出下拉色調

從提筆開始

以下拉筆觸結束

問：哪些鉛筆筆觸技法可用於描繪運動中的動物？

答：按照形態和運動方向運用快速變換壓力筆觸，這些是繪製速寫的技法，具體參見下面描繪的右邊山羊。

材料
- 德爾文黑瑪瑙色鉛筆
- 優質紙板

重點提示：黑色繪圖色鉛筆可以描繪出濃黑發亮的色調，並且是快速表現對象物和精細素描的理想選擇。

玩耍的山羊

　　雖然這幅畫描繪了許多細節，它們的位置及兩個形體之間的虛空間都突出了運動狀態。運用強烈色調對比，可以將觀察者的視線吸引到圖畫中。

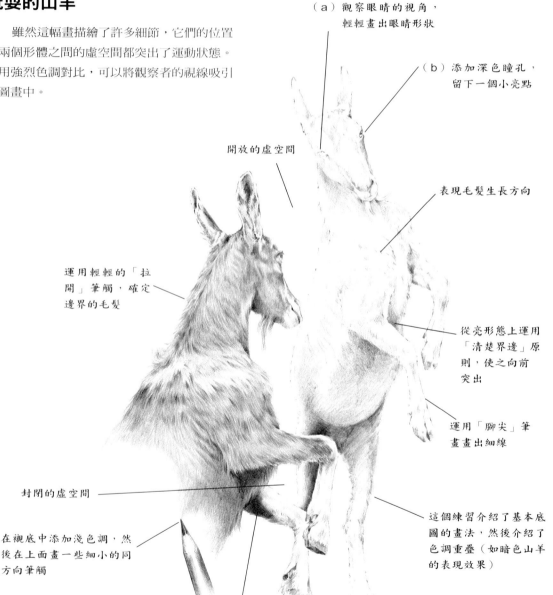

（a）觀察眼睛的視角，輕輕畫出眼睛形狀

（b）添加深色瞳孔，留下一個小亮點

表現毛髮生長方向

開放的虛空間

運用輕輕的「拉開」筆觸，確定邊界的毛髮

從亮形態上運用「清楚界邊」原則，使之向前突出

運用「腳尖」筆畫畫出細線

封閉的虛空間

這個練習介紹了基本底圖的畫法，然後介紹了色調重疊（如暗色山羊的表現效果）

在襯底中添加淺色調，然後在上面畫一些細小的同方向筆觸

使用「黑瑪瑙」色鉛筆可以描繪出濃暗色調，透過重疊色調逐步加深濃度

飛翔的小鳥

　　運用鬆散風格的濃粗筆觸，可以有效描繪動作效果。在這個練習中，翅膀動作是最主要的焦點，組合運用擦寫筆觸和「之」字形畫法，可以分別描繪羽毛和圖案的長度。

材料
- 德爾文炭精筆：8B
- 素描紙

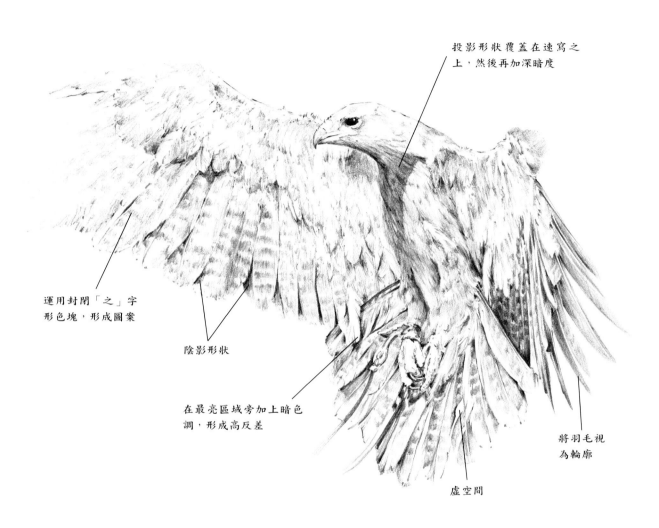

投影形狀覆蓋在速寫之上，然後再加深暗度

運用封閉「之」字形色塊，形成圖案

陰影形狀

在最亮區域旁加上暗色調，形成高反差

將羽毛視為輪廓

虛空間

技法：軟毛與羽毛

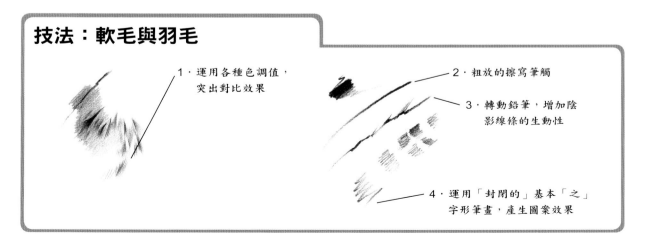

1．運用各種色調值，突出對比效果

2．粗放的擦寫筆觸

3．轉動鉛筆，增加陰影線條的生動性

4．運用「封閉的」基本「之」字形筆畫，產生圖案效果

問： 哪些鉛筆和紙張可用於描繪鬆散和緊致的形狀細節？

答： 如果有更多的時間來觀察和描繪細節（如下圖所示），那麼最好使用
較硬鉛筆（如HB、B和2B）在平整白紙上（如優質紙板）作畫。如果
圖像相對較小，那麼最好使用較軟鉛筆（如3B、4B和5B）並運用較
寬鬆和較粗略的方法在畫圖紙上作畫。如果要描繪較大且較寬鬆的圖
畫，那麼可以嘗試使用炭精筆或石墨塊在素描紙上作畫（參見第119頁
用炭精筆作畫的小鳥練習）。

練習：使用硬鉛筆描繪馬蹄

　　這些練習都是在優質紙板上使用硬
鉛筆完成的，如HB、B和I2B。

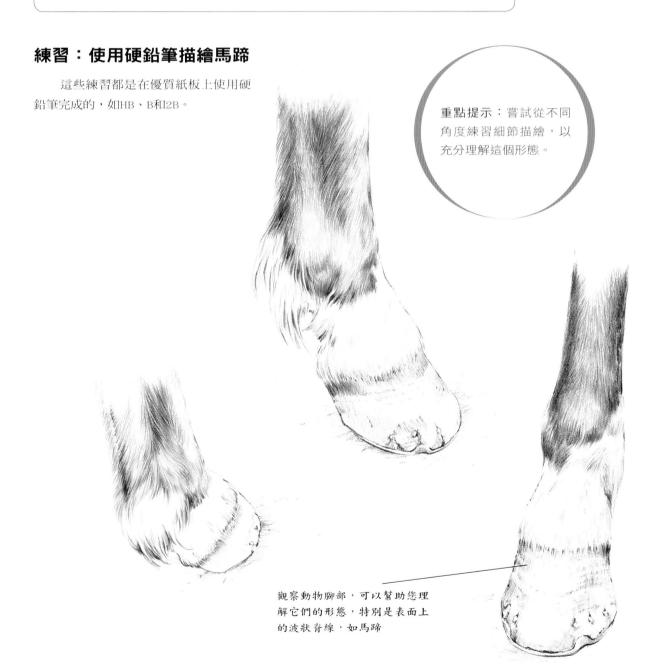

重點提示：嘗試從不同
角度練習細節描繪，以
充分理解這個形態。

觀察動物腳部，可以幫助您理
解它們的形態，特別是表面上
的波狀脊線，如馬蹄

練習：使用軟鉛筆描繪犀牛

　　這一頁的練習使用了一些較軟鉛筆，5B最適合用於完成這樣的細節練習。細節練習可以幫助您更深入理解主題，因為它們為您提供了足夠的時間，可以仔細深入分析特定區域，動物園寫生有利於提升觀察技能。

黑犀牛

在最亮形態上繪製最暗色調，形成最大反差

耳朵練習說明了根據形態在底部運用收放壓力畫法繪製的線條

黑犀牛頭部，包含能捲握東西的上嘴唇

白犀牛

重點提示：嘗試盡可能使筆尖與紙張表面保持接觸，同時描繪一些表示形態和陰影的線條。

注意角度，力求將犀牛腳堅實地緊貼地面

運用快速鉛筆「之」字形動作，表現色調區域，同時不要太注意細節或形態凹陷

白犀牛頭部包含寬嘴唇和正方形嘴巴

問： 如何使用水溶性鉛筆描繪黑色毛皮和毛髮？

答： 您想要的效果通常取決於所選擇的紙張表面，這個圖像是在具有平整表面的優質紙板上完成。在所描繪圖像上輕輕刷上清水，馬上就會形成投影效果。

材料
- 德爾文畫圖鉛筆：8B（水溶性）
- 優質紙板

斑馬練習

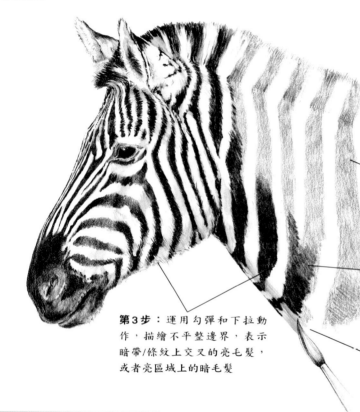

重點提示：使用尖尖的細毛刷描繪細緻的作品。

第1步： 鉛筆輕繪，描繪紋路的位置

第2步： 重疊更暗色調

第3步： 運用勾彈和下拉動作，描繪不平整邊界，表示暗帶/條紋上交叉的亮毛髮，或者亮區域上的暗毛髮

第4步： 輕輕使用濕刷動作，透過混合石墨表現陰影區域

技法：斑馬

向下用筆和向上提筆

下拉動作

運用下拉動作，在白色色調上添加暗毛髮效果

基本「之」字形動作

使用鉛筆側邊，運用「之」字形草描，形成條紋

運用勾彈動作在暗色調上添加白色毛髮

當透過重疊色調與條紋增強密度時，在石墨上快速刷上清水，就可以形成投影效果

運用短下拉動作，可以柔化條紋邊界，運用「腳尖」畫法使畫筆尖端垂直向下

問： 運用哪些紙張和鉛筆，可以畫出帶有彩色斑點的深黑色小狗？

答： 這個練習顯示了在輕質博更福畫紙上運用8B德爾文繪圖筆的繪畫效果，德爾文的水溶性色鉛筆是最適合這種繪畫的材料。當在乾筆畫上添加筆畫時，可以形成微妙的陰影效果，從而產生鮮亮的色相。

材料
- 德爾文畫圖鉛筆：8B（水溶性）
- 德爾文Graphitint色鉛筆（用在彩色區域）
- 山度士博更福（Bocking ford）

小狗練習

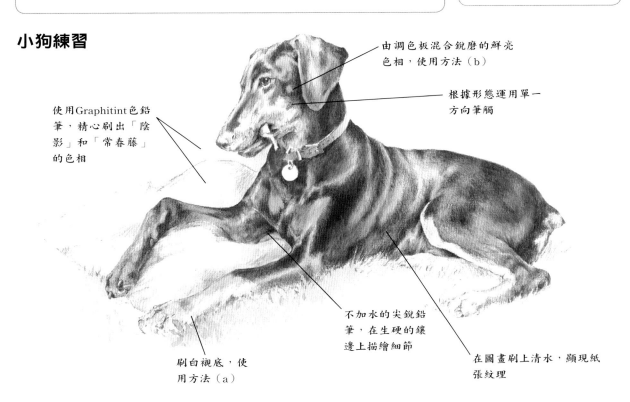

由調色板混合銳磨的鮮亮色相，使用方法（b）

根據形態運用單一方向筆觸

使用Graphitint色鉛筆，精心刷出「陰影」和「常春藤」的色相

不加水的尖銳鉛筆，在生硬的鑲邊上描繪細節

刷白襯底，使用方法（a）

在圖畫刷上清水，顯現紙張紋理

技法：小狗

注意，在使用Graphitin色鉛筆的地方使用炭粉固定噴膠，可能會使效果發生變化，但最好先試驗一下這些方法。

1·（a）乾畫上添加棕色

添加清水

（b）在調色盤上將棕色與水充分混合

2·（c）使用濕刷從鉛筆筆芯上提取顏料，以便直接在紙張表面作畫

注意這兩種混合水的方法造成的色相差別

3·所使用的其他色彩（顏色）

（a）陰影：墊子上的色彩

（b）常春藤：青草

（c）灰綠色：青草

4·博更福紙張的紋理表面上乾燥的德爾文水溶性素描鉛筆（8B）

5·加水

問： 如何將8種基本筆觸動作（參見第18～21頁）轉換為水彩畫畫法？

答： 沒錯，大多數畫法都可以透過毛筆來輕鬆轉換，這個例子依然透過動物主題來示範這種轉換方式，以說明鉛筆筆觸與毛筆筆觸之間的相似性，唯一的一個顯著區別，就是在擦寫畫法中以塗刷形式使用了水洗畫法。

材料
● 德爾文畫圖鉛筆：軟水彩鉛筆
● 繪圖紙

運用基本筆觸

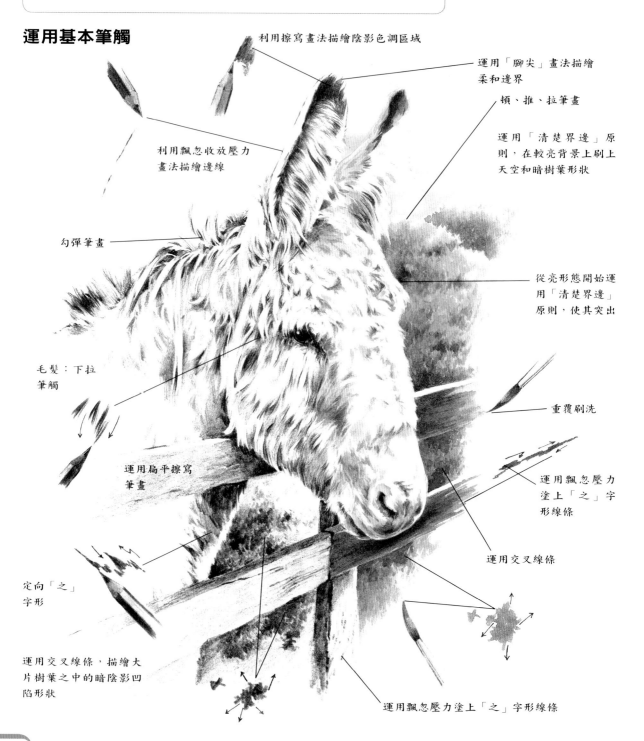

利用擦寫畫法描繪陰影色調區域

運用「腳尖」畫法描繪柔和邊界

頓、推、拉筆畫

運用「清楚界邊」原則，在較亮背景上刷上天空和暗樹葉形狀

利用飄忽收放壓力畫法描繪邊線

勾彈筆畫

從亮形態開始運用「清楚界邊」原則，使其突出

毛髮：下拉筆觸

重覆刷洗

運用扁平擦寫筆畫

運用飄忽壓力塗上「之」字形線條

運用交叉線條

定向「之」字形

運用交叉線條，描繪大片樹葉之中的暗陰影凹陷形狀

運用飄忽壓力塗上「之」字形線條

從鉛筆轉為毛筆

在上一頁中，我示範了如何將8種基本鉛筆筆觸動作轉換為水彩畫，以便幫助您比較這些技法。下面的例子將說明如何運用8種基本筆觸動作的繪畫技巧和鉛筆畫法，而且動作和壓力變化也一樣。然而，結合水和毛筆的軟毛，可以在某些情況中建立出不同的效果。

材料
● 山度士華特福CP水彩紙

1．收放壓力筆觸

注意在毛筆上施加壓力會形成寬線條，寬度取決於毛筆的大小，壓力越大，線條就越寬，比在軟鉛筆上施加壓力時繪製的線條要寬

2．飄忽壓力筆觸

（a）飄忽壓力筆觸的畫法與鉛筆筆畫相似

（b）鉛筆的轉動筆觸變成毛筆的短促式動作

（c）鉛筆與畫筆的之字形動作相同

3．擦寫畫法

鉛筆擦寫與水彩中塗刷的用法相同

4．頓、推、拉畫法

（a）在紙面上用毛筆頓上加重的一筆，然後向上推（定向），非常適合於描繪大片樹葉（參見124頁）

（b）下拉筆觸適合用於描繪毛髮和草地

5．「腳尖」畫法

使用垂直指向紙面的毛筆尖端，可以畫出最細膩的筆觸

6．交叉動作

在這些動作中，毛筆幾乎一直與紙面保持接觸，可以快速形成大片筆觸排列

運用由多個「腳尖」筆觸構成的交叉動作

7．「清楚界邊」原則

從亮圖像開始使用「清楚界邊」原則，可以使之突出顯示

向上畫

向外畫

8．勾彈動作

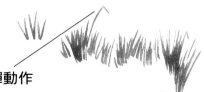

當提筆動作以扁平形狀結束時，添加下拉筆觸，然後再將畫線逐漸變細、變乾

專業用語

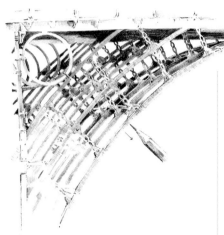

鉛筆刻邊： 鉛筆的較寬邊，可用於描繪色調形成投影區域和陰影。

保持接觸： 在繪畫時保持筆觸與紙張接觸，實現連續性和「流動性」。

對比/反差： 直接在白紙上描繪最暗色調，表現最大對比或反差。

交叉筆觸： 運用變換方向的動作繪製筆觸，形成生動的紋理。

交叉排線： 先畫一個方向的筆觸，然後在相反方向上重疊，形成一條實線色調塊，或者稍微分開的「稀鬆組織」效果。

描繪形態： 透過想像小昆蟲在物體表面走過的筆跡，按照物體的形態進行繪製，並讓鉛筆沿著昆蟲爬動的方向移動。

方向： 這是指藝術家引導觀看者瀏覽構圖的視線方向，以及鉛筆筆觸應用到紙面的方向。

飄忽壓力筆觸： 以不穩定壓力畫下或提起筆觸，形成生動的紋理效果。

炭粉固定噴膠： 噴式定色產品，可以防止圖畫弄污。

擦寫： 讓鉛筆「擦過」紙張表面，形成色調。

輔助線： 垂直或水平畫線（各種長度），將構圖中有一定距離的各個區域或組成部分關聯在一起。

高亮： 留住白紙的空白區域來描繪高亮區域。

速寫： 透過草圖探究所選擇描繪的主題，確定需要畫或不畫的部分。

消失線： 當背景（或相鄰圖像）色調非常相似時，可能會導致出現兩者合併的現象，從而增加圖畫的生動性和逼真程度。

單色畫： 運用一種顏色描繪的圖畫，主要依靠明暗對比。

虛空間： 這些形狀可能是暗的或亮的，暗虛空間是一些陰影凹陷形狀，例如，動物或物體可能在形狀之中消失。當小鳥從大片樹葉之間飛向天空時，這些樹葉之間的形狀就是亮的虛空間。

收放壓力： 先對鉛筆施加壓力，然後收起壓力，就可以形成生動的線條/形狀。

「腳尖」畫法： 使用鉛筆或毛筆尖部，以垂直紙面的方向用筆，實現小點、短線、線條和擦寫動作。

一筆畫： 使用一筆毛筆筆觸或軟鉛筆筆觸，形成可辨識的形狀。

頓、推、拉： 引導與主題相關的筆觸動作。

反射光： 在球形或橢圓形狀上，在暗（陰影）邊上留下亮邊界，再使它符合暗面投影形狀。

這樣可以描繪從物體亮面反射到陰影面的光線。

關係： 透過輔助線將一個部份與另一個部份相關聯。

紋理： 使用紋理紙張建立表面特徵，或者運用鉛筆筆觸形成紋理。

「勾彈」動作： 使用鉛筆的提筆動作，形成草地或毛髮效果。

旋轉和轉動： 在手指尖轉動鉛筆，形成生動的線條。

底圖： 使用線條及色調繪製的圖，可在其上重疊色調。

「清楚界邊」原則： 清晰邊緣色調，直到確定圖像為止，然後從形態中逐漸減弱色調。

隨意線條： 在繪製線條時保持筆觸與紙張表面的接觸，形成一條圍繞形態的線條。

致謝

感謝所有曾經向我提供圖片、參考資料的朋友，沒有你們，我無法完成這麼多的主題。

我還想感謝我的丈夫，是他一次又一次地容忍我將他獨自一人留在公司，因為一「我必須完成本書的創作」。

—特魯迪·弗蘭德

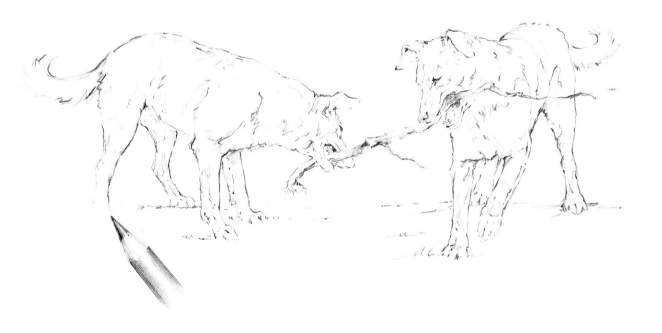